家庭美術館・美術家傳記叢書
蓬萊・大觀／鄉原古統

國立台灣美術館 策劃　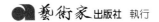 藝術家 出版社　執行

照耀歷史的美術家風采

「家庭美術館——美術家傳記叢書」於民國八十一年起陸續策劃編印出版,網羅二十世紀以來活躍於藝術界的前輩美術家,涵蓋面遍及視覺藝術諸領域,累積當代人對前輩美術家成就的認知與肯定,闡述彼等在我國美術史上承先啟後的貢獻,是重要的藝術經典,同時,更是大眾了解臺灣美術、認識臺灣美術家的捷徑,也是學子及社會人士閱讀美術家創作精華的最佳叢書。

美術家的創作結晶,對國家社會以及人生都有很重要的價值。優美的藝術作品能美化國家社會的環境,淨化人類的心靈,更是一國文化的發展指標,而出版「美術家傳記」則是厚實文化基底的重要工作,也讓中華民國美術發展的結晶,成為豐饒的文化資產。

Artistic Glory Illuminates History

In order to organize the historical archives of Taiwan art, *My Home, My Art Museum: Biographies of Taiwanese Artists*, a consecutive series that recounts the stories of various senior artists in visual arts in the 20th century, has been compiled and published since 1992. Accumulating recognition and acknowledgement for their achievement and analyzing their contributions to the development of art in our country, it is also a classical series of Taiwan art, a shortcut to understand the spirit and Taiwanese artists, and a good way for both students and non-specialists to look into the world of creative art.

Art creation has important value for the country and society from which it crystallizes, and for the individuals who create or appreciate it. More than embellishing our environment and cleansing our minds, a fine work of art serves as an index of the cultural status of a country. Substantiating the groundwork of our cultural progress, the publication of these artist biographies consolidates the fine arts development in the Republic of China, turning it into a fecund cultural heritage.

Gobara Koto

目次 CONTENTS

家庭美術館・美術家傳記叢書
蓬萊 · 大觀／鄉原古統

鄉原古統，〈鳳凰木〉（局部），膠彩、絹，200×55cm，1921，日本本洗馬歷史之里資料館典藏。

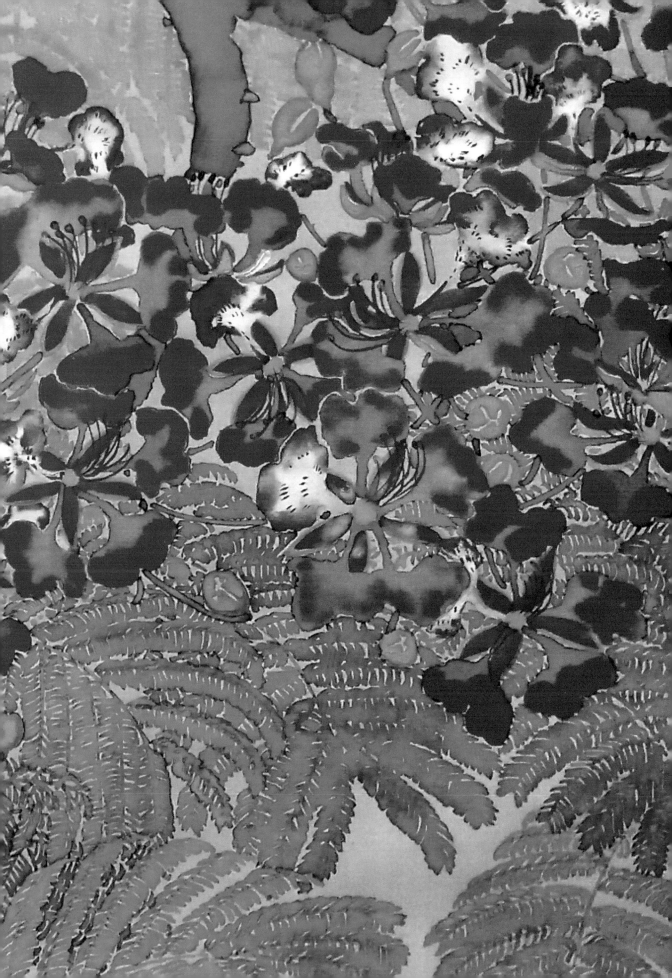

1.

啟航遠揚

在臺灣度過三十歲至五十歲人生精華歲月的鄉原古統（1887-1965），不但畫出《麗島名華鑑》、《臺北名所十二景》兩組精巧的彩色冊頁小品，以優雅細緻的外觀與內容，記錄臺灣當時具有亞熱帶風情的珍奇花草，以及新興城市風光。四件「臺灣山海屏風」：〈能高大觀〉、〈北關怒濤（潮）〉、〈木靈〉、〈內太魯閣〉，透過嚴謹線條筆墨，以及對景寫生的技法，以大氣魄、大尺幅的畫作，來表現出臺灣山川、河海、森林、奇石的磅礡氣勢。再由於鄉原古統自來對於「蓬萊」這個畫題深感興趣，並且一再繪製相關作品；無論它指的是東方傳統中的海外仙山，抑或是臺灣這個美麗之島，總之，「蓬萊‧大觀」適切地訴說了鄉原古統渡海來臺，展開與臺灣藝壇的半世因緣，並且標舉出在臺灣藝術史脈絡中，鄉原古統深具開啟者的重大意義。

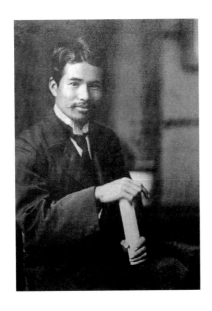

[本頁圖]
初到臺灣時期的鄉原古統，溫文而儒雅。

[左頁圖]
鄉原古統，〈藤花雙鳥〉（局部），膠彩、絹，
127×42cm，1934，圖片來源：郭雪湖基金會提供。
（全圖見P.74左圖）

從松本到鹽尻／展開身負重任的藝術人生

鄉原古統本名堀江藤一郎，於1887年8月8日出生於長野縣東筑摩郡筑摩村三才（現今松本市），是九個兄弟姊妹中的次男。父親堀江柳市。堀江家在江戶元祿時期（1688-1704）接受藩主的封土移居三才，家業也由藩醫變更為有地可耕的務農家族，藤一郎出生時，堀江家已在長野松本居住超過一百八十餘年。由於母親兩位兄長鄉原琴次郎及鄉原保三郎皆無男嗣，堀江藤一郎自幼便過繼給居於長野縣東筑摩郡廣丘村堅石（現今鹽尻市）的舅父鄉原保三郎為子，並且更名為鄉原古統。但是他少年時期的生活與求學，主要還是以在現今松本市為主要範圍，一生至交好友也是松本中學校的同學。

松本市位於長野縣中央偏西處，日本第三高峰穗高岳和第五高峰槍岳都位於松本市轄區境內。松本市主要的河川有梓川、奈良井川、女鳥

[左圖]
身穿中學教師制服的鄉原古統。

[右圖]
家族合影，鄉原古統養父鄉原保三郎（後左）及養伯父鄉原琴次郎（後右）。

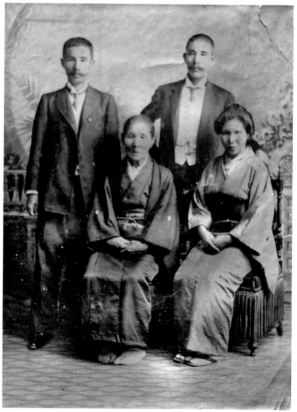

羽川等河流。松本市以「文化飄香
的阿爾卑斯城下町」聞名，這個被
高山環繞的城市，擁有一座堪稱國
寶的松本城，還有許多重要文化
財。松本市有著重視教育的傳統，
創建於1873年的開智學校，是日本
最早的小學之一。這個城市也重視
文化涵養，因而有集「樂都、岳
都、學都」於一城的美稱。

1897年鄉原古統進入松本尋常
高等小學校男子部高等科就讀，
1898年11月初，在該校女子部禮堂
所舉行的「生徒書畫展覽會」，他
的作品獲得第一名的好成績。其實
他在更小的時候，繪畫長才就被愛
好藝文的鄉原家族發現，母親曾經
將他兒時畫作，慎重裱裝之後放在
玄關展示，並且還曾為他購買畫帖
以供自習，養父鄉原保三郎也親自
為其添購畫具，對鄉原古統嶄露的
繪畫興趣，表達了支持與鼓勵。

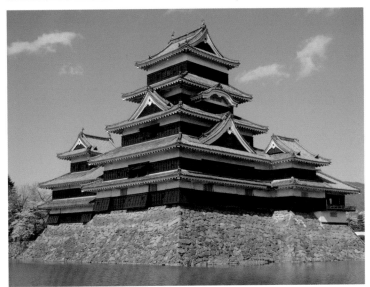

其實，鄉原一家對於書道也是不陌生的，除了古統的母親善於書寫詩
歌，鄉原琴次郎也善寫書法，目前在鄉福寺也收藏著鄉原琴次郎的榜書
作品。在這樣的家學淵源之下，鄉原古統個人其實對於書法也是頗為喜
愛。

1901年至1906年，鄉原古統進入松本中學校（現今的深志高校）就
讀，十餘歲少年的青春歲月，因為受到二十六歲年輕圖畫教師、也是松
本中學校先輩學長的武井真澂鼓舞啟迪，鄉原古統熱血澎湃，確立邁向

[上圖]
2019年，鄉原古統孫女長野
澄子（左）、堀江泰夫與作
者（右），在長野松本市堀江
家門前合影。

[中圖]
2019年，松本城遠眺。
圖片來源：林育淳攝影提供。

[下圖]
鄉福寺收藏鄉原琴次郎1937
年所書「東方赤光」。

[上圖]
深志高校外觀，此校乃當年鄉原古統就讀的松本中學校。

[左下圖]
武井真澂與鄉原古統兩人的合作畫。

[右下圖]
鄉原古統的摯友——山崎義男。

藝術之道前進的志向，第一步就是設法前進東京美術學校（簡稱東美），成為武井先生的學弟。當時同校曾被武井真澂教導的同儕還有增田正宗、小澤秋成等人，他們日後也都進入東京美術學校就讀。鄉原古統與武井真澂這位山岳畫家的師生之情，是自武井真澂1900年受聘擔任松本中學校圖畫教諭之後逐步展開，持續到武井真澂過世之前的1950年代。如今我們還可以在鄉原古統摯友山崎義男醫生的家中，看到七十八歲的武井真澂與鄉原古統於1952年的合作畫，畫面雖然看似輕巧單薄，但這件掛軸所蘊藏五十餘年的師生摯友之情，卻顯得厚重無比。日後鄉原古統與其臺籍學生之間的往來問答，無疑也是複製、傳承了這種深厚連綿的珍貴情誼。

相較於西方文化資源豐沛的松本，鹽尻則日本傳統生活底蘊深厚。鹽尻市位於松本盆地的南端，在長野縣的正中央，也是長野縣內的交通要衝。鹽尻之名的由來，目前尚無定論，大抵與鹽的買賣路徑相關。長野縣不靠海、不產鹽，所以昔日會有來自日本海沿岸的鹽商來此進行交易，到這地區時，商人多半鹽已賣完，這便是「鹽尻」命名的說法之一。另有一說是，來自太平洋側與來自日本海側的鹽在這一帶合流，此地即是鹽道的終點，這是「鹽尻」命名的另一種說法。

雖然生活於交通不甚便利、號稱日本的阿爾卑斯山高原地

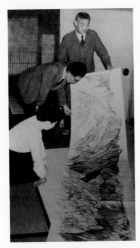

1953年6月，眾人鑑賞〈展望穗高至澤岳連峰〉。

【關鍵詞】武井真澂

　　武井真澂（1875-1957）本名為武井真澄，1875年出生於長野縣豐田村（現諏訪市）。中學時就讀於松本中學校，1896年東京美術學校鑄金科畢業。之後也曾進小山正太郎畫塾學習油畫。1900年，武井真澂接受小林有也校長聘請，擔任松本中學校圖畫教諭。武井真澂自少年時期就對長野的日本阿爾卑斯山景十分熱愛，任職松本中學校之後，更是經常登山作畫。

　　1914年他辭去松本中學校教職前往東京。這段時間他也投入任教東京美術學校的日本畫家寺崎廣業（1866-1919）門下，與古統成為同門。他也加入日本山岳畫協會，畫作常以山岳實景為主題，也為日本山岳會設計會章。1945年至1955年遷回長野縣宗賀村（鹽尻附近）居住。一張1954年拍攝的松本學校第27屆畢業生同學會合影，還可以看到真澂與古統將近五十年的師生情。武井真澂1957年於千葉市過世，享壽八十三歲。

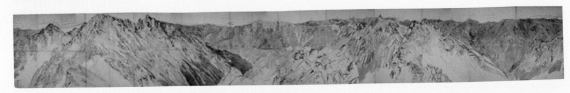

武井真澂，〈展望穗高至澤岳連峰〉，1927，圖像取自「武井真澂電子資料館」。

[左圖]
鹽尻短歌館外觀。

[右圖]
鹽尻短歌館內中一景。

區，鄉原家族卻非常重視教育，並且與新時代發展步調一致的開明家族。除了鄉原琴次郎及鄉原保三郎自幼被教導學習新知識，不僅與東京同步，並且勇於跨足海外生活。鄉原古統的母親也是一位詩、書、文兼擅長的才女，詩文短歌的用號為「阿加女」，近代文壇詩人太田水穗為其表兄弟，設於廣丘小學校野村本校（P.14上圖）之南的鹽尻短歌館，就可看到鄉原親友如表舅太田水穗，以及鄉原古統本人的藝文作品。鄉原古統1894年在廣丘

尋常小學校堅石分校就讀，也曾轉入廣丘尋常小學校野村本校就讀，可見他與1992年才遷設於廣丘野村的短歌館（P.13下二圖），的確有著奇妙的因緣。總之，在長野壯麗的自然環境下生活的鄉原古統，又成長於重視詩文、書法，文藝氣息濃厚的家族，涵養了藝術家一生熱愛山川、風雅敦厚的性格，而這樣不假外求的氣質秉性，也會在他的作品之中，自然而然地流露。

邁向東京的習藝之路

1906年，鄉原古統幸運地在獲得家人的支持下，赴東京與兄長堀江助十郎同住。為了準備美術學校的入學考試，他一方面至「丹青會」修習日本畫，另外也至「白馬會」所設置的菊坂研究所（後改為葵橋洋畫研究所）學習素描技法，期間聲名日盛的岡田三郎助（1869-1939）教授，在該研究所也發現他的繪畫天分，據稱岡田三郎助曾勸鄉原選擇投考東京美術學校的油畫科。1907年鄉原古統如願以第一名優秀成績考入東京美術學校日本畫科，這一年也是日本第1回「文部省美術展覽

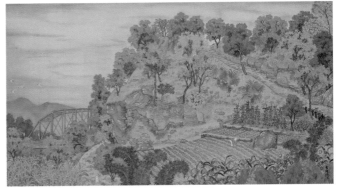

會」（即「文展」）舉辦的一年，日本畫壇蓬勃發展的新氣象，鼓動著青年昂揚待發、追求藝術的熱情，雖然鄉原古統就學一段時日，就考量畢業之後較易謀求教職的想法而轉入師範畫科，但他主攻東方媒材、潛心創作的人生目標則是一以貫之的。

　　當然具有藝術家的天分，創作興趣也是廣泛的。根據家族成員轉述，鄉原古統在東京美術學校求學時期（1907-1910），因為喜歡畫水彩，也善於駕馭色彩，因而被暱稱為「色彩的古統」。而從家族所珍藏的一張鄉原古統學生時期為母校東京美術學校所採用的明信片設計，可以看出他對於明信片或繪葉書這種「小中現大」（指的是，在不甚大，縱使不是繪葉書的尺寸的畫幅之中，鄉原古統的取景，描繪了比其他畫家更長遠、超寬廣的景物存在感與距離感。）作品的掌握能力，也是極有天分的，難怪日後他能為臺灣留下不少精彩的明信片，例如鄉原古統

於1935年始政四十週年，以位於圓山的臺灣神社及附近明治橋為焦點的繪葉書，既表現出深遠完整的氣勢，又畫出清麗雅致的地貌。不同於學生林阿琴與郭雪湖夫妻於不同時間所畫的大尺寸圓山附近（P.15下圖、P.39下圖），鄉原古統描繪的風光，雖然尺幅不大，卻有一種全景式鳥瞰的宏大氣魄。而鄉原古統作的繪葉書，與石川欽一郎（1871-1945）第二次來臺，於1924年6月初製作也以圓山官幣大社臺灣神社為背景的始政紀念繪葉書，風格也是各異其趣、各具特色。

在東京美術學校授業的日本畫老師寺崎廣業（1866-1919）的古典美人歷史畫，對於鄉原古統早期的作品頗有影響。而早期鄉原古統也在山水畫系列受了古典亭臺樓閣風景畫的訓練。但是在經過寫生的概念及實際練習，鄉原的人物風景甚至花鳥動物畫，人間性、生活性日強，特別是來到色彩強烈的美麗之島臺灣後，寫生更是紀錄掌握地方風土的利器。

探索東方古典之美

1910年東京美術學校畢業之後，鄉原古統前往京都女子師範學校任教。性格穩重的他，卻也有著藝術家不畏冒險的探索精神，1911年他辭去了古都的穩定教職，決定前往海外的香港與南中國沿海旅行寫生將近兩年時間，當然這期間他受到明治後期就在香港經營紫檀、黑檀高級木材貿易致富的「鄉原洋行」養伯父鄉原琴次郎的多方關照，一張照片顯示出鄉原古統在珠江、澳門等地的創作成果。這時是以水彩為主，無論是建築物或是海景、道路風景，造型及構圖能力都很清麗，甚至將作品拼排在牆壁上，呈現出大大的「珠江」兩字，作品與作品之間畫面的相互呼應他都經過考慮。

返日後鄉原古統於1914年畫出〈海

養伯父鄉原琴次郎在香港經營高級木材之貿易。

棠〉、〈牡丹〉二曲一對屏風（P.18、P.19），以及三幅為一件的掛軸〈蓬瀛〉等極具中國風情的作品。1914年東京府在上野公園所舉辦的「東京大正博覽會」，〈蓬瀛〉三聯幅獲得入選於美術館展出的機會。這件少年時期初試啼聲的作品，筆者有緣曾在2000年時，於鄉原故居的客廳觀賞

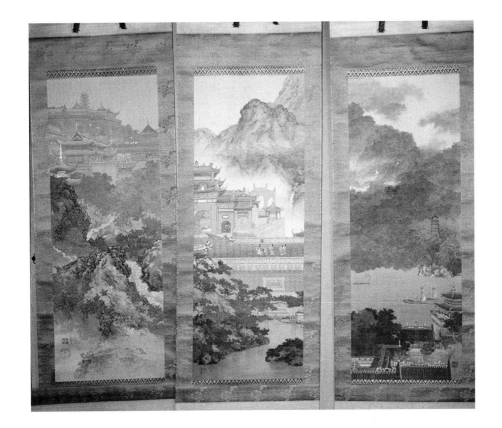

1914年，鄉原古統所畫的〈海棠〉、〈牡丹〉二曲一對屏風，松本市立美術館典藏。

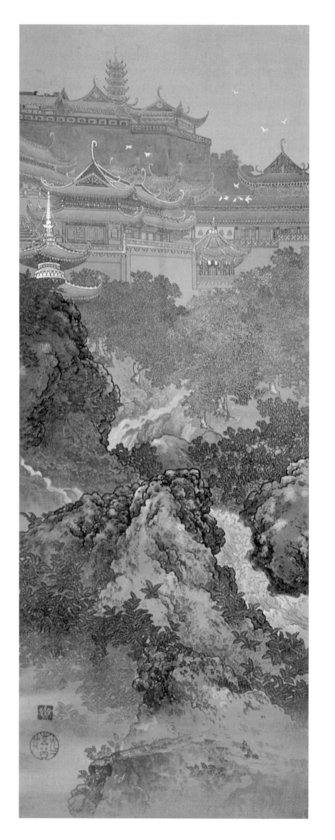

[二頁圖]
鄉原古統,〈蓬瀛〉,膠彩、絹,1914,松本市立美術館典藏。

到。〈蓬瀛〉描繪神仙的住所,是以中國金碧青綠山水的風格樣式,畫出概念中的神山聖水,以細密畫技法,畫出裝飾華麗的亭臺樓閣、舟船人物,展翅翱翔的白鶴,目前這兩件作品已由家鄉松本市立美術館收藏。

另一件也是重彩絹本〈蓬萊山〉(P.22-23),畫面所畫還是中國式的青綠山水,搭配祥雲、紅日與仙鶴,也頗有蓬萊仙島之意境,而題款「東海繪師源古統寫」,除了充滿東方意象的「東海」兩字,標舉著他的所來之處及所處之地,而「繪師」兩字,也明確的表達古統當時對自己投身藝術工作的認知。

一直到1950年,

20　啟航遠揚

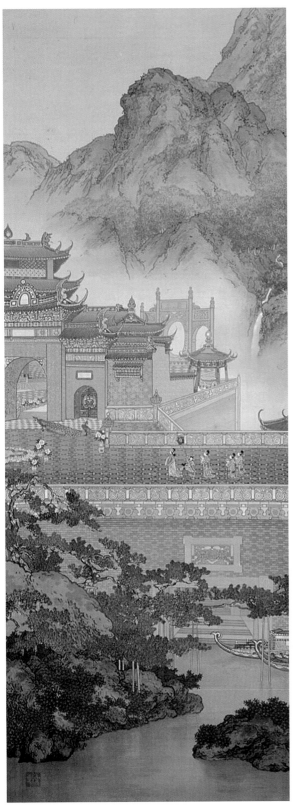
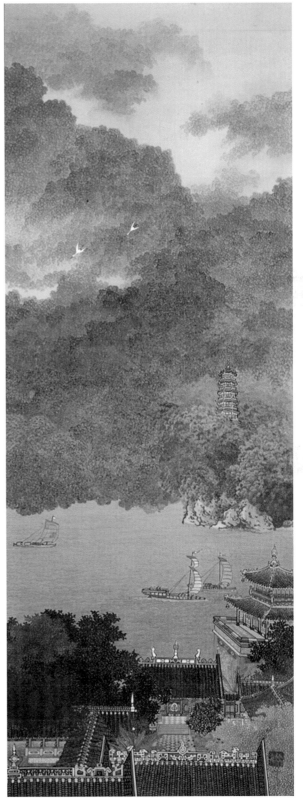

[左圖]
鄉原古統，〈蓬萊山〉，
膠彩、絹，127×42cm，
臺北市立美術館典藏。

[右圖]
鄉原古統，〈蓬萊山〉
（局部），膠彩、絹，
127×42cm，
臺北市立美術館典藏。

[右頁二圖]
鄉原古統，〈蓬萊山〉
（局部），膠彩、絹，
127×42cm，
臺北市立美術館典藏。

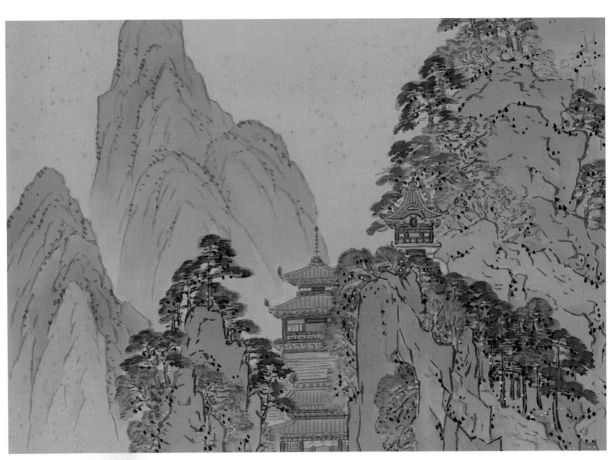

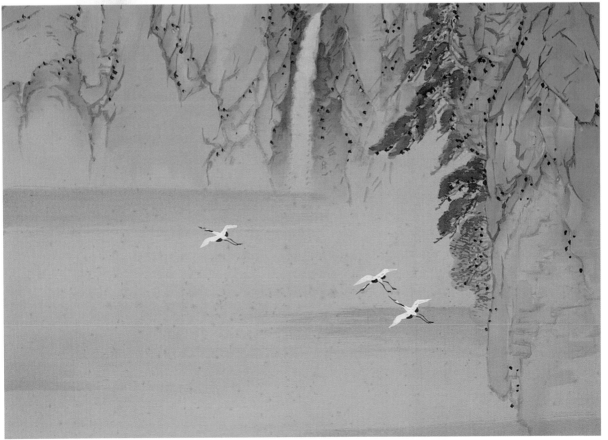

[左圖]
鄉原古統，〈蓬萊山水圖〉，膠彩、絹，195×50cm，1950，日本本洗馬歷史之里資料館典藏。

[右圖]
鄉原古統，〈蓬萊山水圖〉（局部），膠彩、絹，195×50cm，1950，日本本洗馬歷史之里資料館典藏。

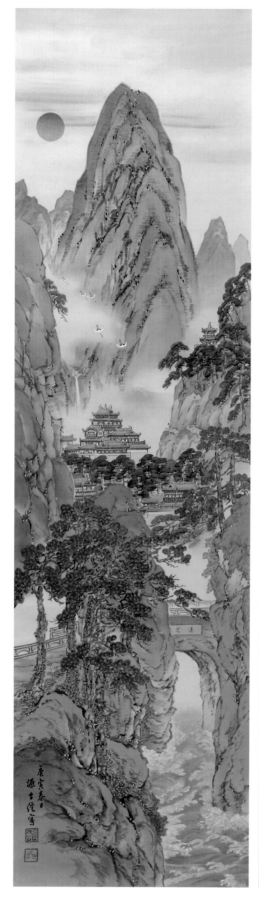

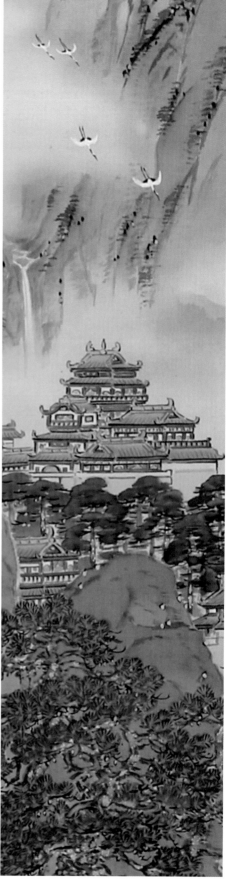

[右頁二圖]
鄉原古統，〈蓬萊山水圖〉（局部），膠彩、絹，195×50cm，1950，日本本洗馬歷史之里資料館典藏。

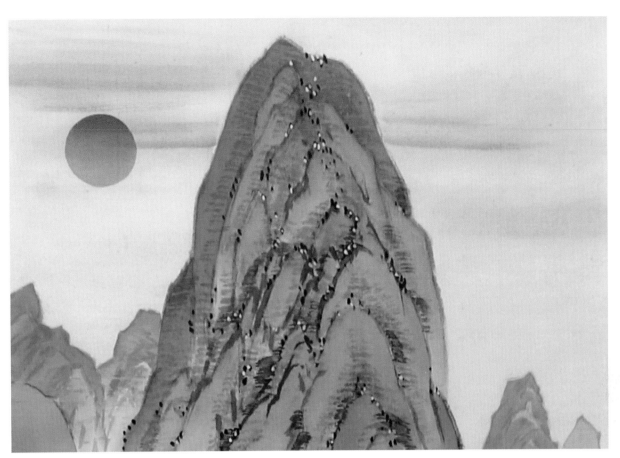

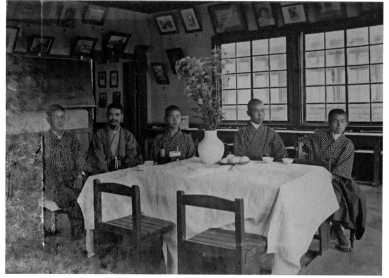

晚年的鄉原古統還是繼續畫著〈蓬萊山水圖〉(P.24、25)的蓬萊仙景。

對藝術相當執著的鄉原古統，不免躊躇於：是要做為一位雲遊四方的專業創作藝術家？還是固著於某些學校擔任推廣的藝術教育者？因為心念之間仍然有些徘徊，所以青壯時期的鄉原古統，有過不少次短暫任教，不久又辭去教職的紀錄。但是無論是旅行寫生拓展生活領域，或是擔任教師，他都是全力以赴。

來臺任教之前，鄉原古統還曾經於1915年來到四國愛媛縣的今治中學教書。親友太田水穗詩人也曾寄送新年賀卡至此問候。用心任教的鄉原在一間展示教學成果的教室中師生合影，從年輕學生的身姿神

[上圖]
鄉原古統（左4）任教於今治中學時的留影。

[中二圖]
太田水穗寄至愛媛縣今治中學校給鄉原古統的新年賀卡（正反面）。

[下圖]
今治中學校教學成果展示教室中的師生合影。

[上二圖]
鄉原古統在瀨戶內海所畫的風
景寫生水彩畫。

態，看得出來迴異於日本一般嚴肅拘謹的學校制度下，看到難得的自由
氣息。牆面上張貼懸掛的包含一幅較大的山景圖（推測是鄉原所畫）、
人物頭像、花鳥、圖案畫等。這段時間他在瀨戶內海所畫的風景寫生，
雖是尺幅不大的小品，畫面卻色彩繽紛，洋溢著明朗輕盈的快樂感受。
果然與東美時期「色彩的古統」的名號十分相稱。

來到蓬萊之稱的美麗島

臺灣總督府邀請鄉原古統到臺
灣教書所核發的公文。

　　1917年已經年過三十歲的鄉原古統，突然接獲來自東
京美術學校的信件，告知母校代臺灣總督府尋找願意到臺
灣任教的美術教師一名，因此特來詢問意願。充滿好奇與
冒險精神的鄉原古統決定接受邀請，手持大正6年5月22日
臺灣總督府核發的公文，5月29日來臺擔任臺中中學校教
師。臺灣公立臺中中學校於1915年成立，前身是林獻堂等
五位仕紳，1913年發起在民間成立一所專門培育臺人子弟
的私立中學的計畫，但臺灣總督府以「此舉涉及政府長期
教育政策，不可能由民間創辦」為由，改為由民間捐款建
築校舍，再捐獻給日本政府，由官方成立以專收臺灣人子
弟為條件的公立中學校。1915年2月3日創立了這所專收臺

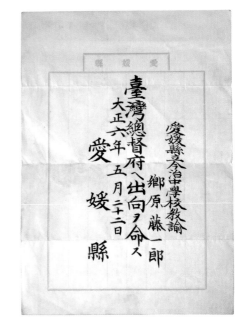

籍人士的「臺灣公立臺中中學校」，此為臺灣第一所培育臺灣青年的學校。鄉原古統擔任教諭的月俸是四十五元，任教科目是「圖畫」與「習字」，每週授課時數二十小時。新校舍於1917年10月興建完工，同年年底在新校舍開辦兩大活動，一是10月24日北白川宮成久王殿下與王妃來校巡視，一是11月18日至30日臺中州廳舉辦全島性教育衛生展覽會，展覽會除了教育與衛生兩大主題之外，11月25日起，另有一項美術作品特別展覽，展示來自東京美術學校的六幅重要藝術作品，其中包含名畫家寺崎廣業的〈悉達多語天使〉一圖。

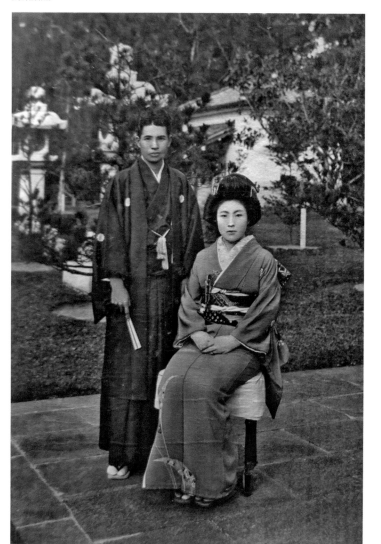

1921年，鄉原古統與妻子的結婚照。

1919年鄉原古統以發起人身分參與5月17-22日於臺北新公園的博物館所舉辦的全島性素人畫展覽會，根據《臺灣日日新報》的相關報導，發起人除了鄉原古統之外，還有包括尾崎秀真等其他二十一人。同年《臺灣日日新報》也報導說明有關「素人畫展覽會」的舉辦，不是為了頻頻來臺的漫遊畫家而舉辦，而是當時臺灣業餘畫者也有許多超脫業餘境界的專精人士，散布在臺北、臺南、臺中。他們多數於閒暇之餘創作，喜好清靜，是為高尚的趣味而作、而非為了販賣，因此作品中存有一種獨特的雅緻，含有不為賣畫之徒所能理解的內容，此乃素人畫展覽會開辦的目的。可見鄉原古統的藝術才華逐漸在臺灣社交圈打開知名度，慢慢拓展了在臺北文教界的人脈。

1920年3月20日《臺灣日日新

報》報導3月12-14日鄉原古統在臺中俱樂部舉辦二十幅水彩畫展，這報導記載他是原臺中高等普通學校教諭，表示他已經於1920年3月辭去該校教職。1920年7月8日《臺灣日日新報》又報導鄉原古統的畫展，這次提到鄉原古統離開臺中中學校的理由，是為了專心繪畫研究，日後將致力於多親近臺灣本島的山川，文中表達鄉原古統對於專業創作的嚮往。

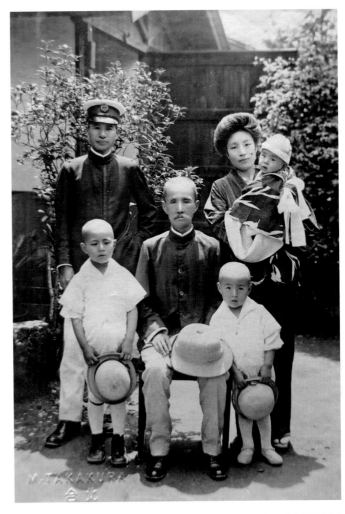

1928年，養父鄉原保三郎（中坐者）來臺，與鄉原古統（後排左1）妻小合影。

1920年3月自臺中中學校辭職，1920年12月轉任當時校址設於艋舺後菜園街的臺北女子高等普通學校，擔任圖畫科教諭（此校1922年4月改制為「臺北州立臺北第三高等女學校」，簡稱臺北第三高女；今臺北市立中山女子高級中學）這兩所學校都是以招收臺灣人子弟為主，而聘任他的第三高女校長田川辰一，是從1915至1919年擔任臺中中學校的首任校長，亦是鄉原古統任職臺中時的校長；巧的是，1920年兩人又在臺北女子高等普通學校繼續長官與部屬的緣分。

1921年鄉原古統與石橋女士結婚，鄉原古統也指導夫人創作，根據鄉原古統次子鄉原真琴的說法，母親對父親的創作是非常支持的，當鄉原古統創作臺灣美術展覽會（簡稱「臺展」）的作品，母親便帶著小孩外出，並鎖上大門謝客，避免打擾，她以體貼細心的行動，支持著工作與家庭兼顧的一家之主。他夫妻倆育有三子：長子鄉原保真、次男鄉原真琴、三男鄉原欣三。他們一家在臺北的住所，首先是在南門町三之二十二番地，不久遷到新起町；1928年養父鄉原保三郎來臺，與鄉原古統一家五口共六人合影。1931年遷居臺北東門町113番地，此後至1936年3月離臺返日，鄉原古統都居住於此處。

[左圖]
鄉原古統，〈新高山之圖〉，1923。

[右圖]
鄉原古統，〈紅頭嶼之圖〉。

1922年2月11-12日鄉原古統與臺北第一中學校的圖畫教師鹽月桃甫（1886-1954）於臺北的博物館樓上舉辦和洋畫聯展。展出他們利用閒暇時間的研究近作，鄉原古統展出日本畫十餘件，鹽月桃甫展出三十餘件西洋畫。報導也傳達了，古統因嚮往臺灣的風光而渡臺，一味的埋頭於繪畫的研究，此次轉任至臺北，而且恰逢擔任中學校圖畫教師的鹽月桃甫也來臺，因此兩人乃基於同儕的關係，故而一同陳列作品，提供同好者觀賞。有關這個展覽的旨趣，是有別於一般旅行者，古統使用「想要認真讚頌這個島嶼的光亮」的字眼，來表述自己的心念。對於展出的十多幅日本畫，也有評論說：「古統君的畫顯示真實的筆法，相當深入深淵之處。相形於水墨，在色彩方面古統發揮了特色，其擷取四條派表現之處，令人深感興趣。」這又再次印證了東美時期「色彩的古統」這個評價的有效性。

1923年4月16日至27日裕仁皇太子的臺灣行啟，26日安排蒞臨臺北第三高女。學校除了安排「國語」、「刺繡」、「音樂」的教學觀摩之外，還呈獻學生製作的手工藝品、刺繡及絹絲織成的桌巾，在該校照片上可看到，裕仁皇太子接受田川校長報告的「御休所」的牆壁上，掛著幾幅學生的書畫作品，可見第三高女全體師生都慎重地準備這個重要的活動。

鄉原古統接受田健治郎（1855-1930）總督的命令創作呈獻作品，一是臨摹複製一幅臺灣古圖，另外是〈新高山之圖〉與〈紅頭嶼之圖〉，能被委託繪製呈獻給皇室的作品，可見鄉原古統已逐漸在臺灣畫壇顯露聲名。

　　活動力旺盛的鹽月桃甫，1923年6月27日至7月1日又於博物館舉辦個展；又再於1925年10月31日至11月1日於博物館舉辦鹽月桃甫個展。木下靜涯（1887-1988）也於1925年12月22至23日於博物館舉辦個展。石川欽一郎的福州寫生個展也於1926年2月6至7日於臺北師範舉辦。但是鄉原古統的東洋畫個人展覽卻很少有，可見鄉原古統對於藝術的表現是沉著務實、不輕易出手的。

鹽月桃甫像，攝於任教於臺北期間。

　　雖然辦展的進度落後於發展逐漸蓬勃的藝術界，但是對於以旅行探索臺灣這個美麗之島的興趣，鄉原古統還是興致很高的。鄉原古統與鹽月桃甫兩位東京美術學校校友具有好交情，1926年7月30日之後，還結伴一起經蘇澳、清水斷崖到臺東旅行。兩位畫家一起遊山玩水，少不了寫生速寫而有好作品。鄉原古統在臺灣最大的工作，還是以在第三高女任教為主，並以各種能力所及的方式，推展美術教育。

　　同樣是長野縣出身的伊澤多喜男（1869-1949），1924年9月1日赴臺任職第十任臺灣總督。他是隨樺山資紀首任臺灣總督抵臺的伊澤修二學務部長之弟。伊澤總督宣稱「臺灣統治之對象，並非十五萬之內地（日本）人，而為三百數十萬之本島住民」，這讓臺灣菁英與智識分子頗為期待。此外推測他也為在臺灣島內生活的長野縣民籌劃進行相關的組織或活動。1925年由日本公論社臺灣支局發行的《在臺的信州人》一書就對鄉原古統有所介紹：「古統君天性沉著寡言，是個眉目清秀的少壯紳士，而且與人交往沒有任何衝突，此乃他信望所歸的理由，肩負今日聲譽的原因。」此書類似同鄉通訊錄，資訊披露指出，當時居住在臺灣的長野縣民約有兩千人左右，而每年於臺北召開鄉親例會。木下靜涯與鄉原古統這兩位長野縣鄉親是否同時參與定期例會，雖然不得而知，但兩人最遲在1926年的12月「日本畫研究會」創辦時，因為同為該會會員，所以兩位日後肩負臺灣東洋畫倡導者重任的畫家，那時應該已經認識。

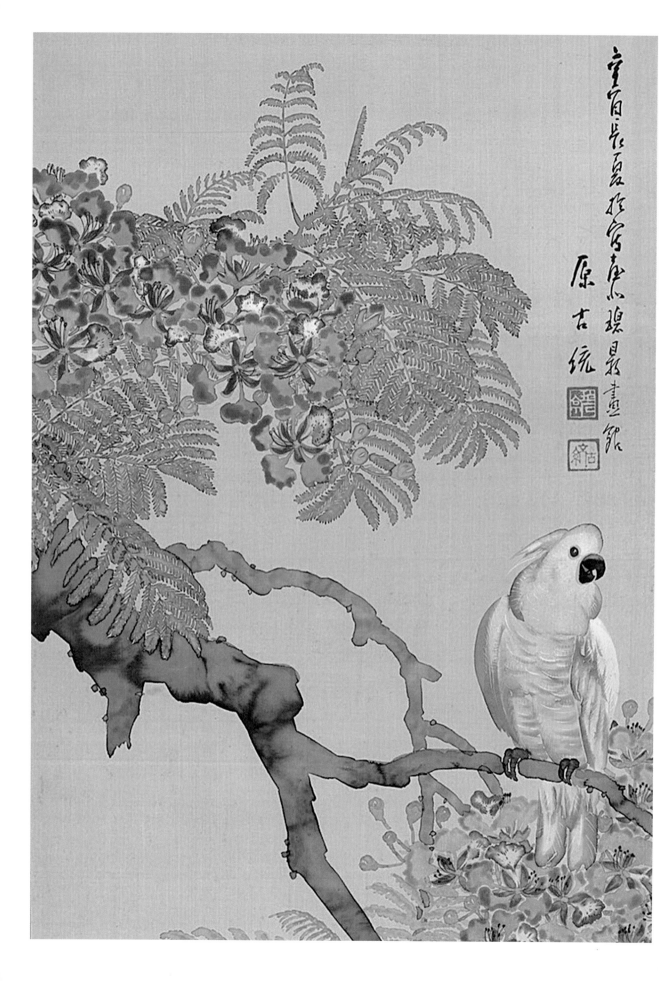

2.

藝術教育──從如師到如父

翻閱鄉原古統家所珍藏的老相簿，影像中除了印記了鄉原家人的生命軌跡之外，還有許多臺灣生活的點點滴滴，其中當然也少不了親近的朋友及學生們，例如陳進、林阿琴與郭雪湖夫婦、第三高女的學生們，在她們的青春歲月中，溫和的鄉原老師，對她們頗為關照。此中流傳一個有趣的說法：當「古統樣」（kotou-san）唸得快一點，重音落在「tou-san」時，就好似「父親」的日文發音，所以她們也就樂得私下暱稱這位如父之師、古統先生為tou-san。鄉原古統與入選臺展東洋畫部的第三高女學生的深厚師生情誼，再從以下的例子也可看到：陳進第三高女一畢業，他就為陳進查詢赴日就學的資料，也親自請求其父陳雲如，應確保女兒在日本求學期間的經濟來源。再者，他對於邱金蓮等有意參展臺展者，有時購贈畫具顏料、有時還得跑腿，將學生的作品送至商家委託印製明信片等。因此數十年之後，來自臺灣的學生、故舊們，於1962年在長野廣丘鹽尻鄉原故居門前庭院，感念其恩，合力致贈一座送給鄉原古統的壽碑。

[本頁圖]
鄉原古統家裡所珍藏第三高女學生照老相簿的其中一頁。

[左頁圖]
鄉原古統，〈鳳凰木〉（局部），膠彩、絹，200×55cm，1921，日本本洗馬歷史之里資料館典藏。（全圖見P.70左圖）

第三高女之寫生教育

鄉原古統在臺北第三高女任教的科目為「圖畫」與「習字」（書法），但是依據廖瑾瑗的先行研究，該校的學科課程分配表，只列出「圖畫」科，而無「習字」一科，但在「國語」學科的課程內容上，則列出「習字」，鄉原古統在何種科目教導習字書法課程，雖然還需日後研究確認，雖然他沒有被視為擅長書法的書家，但是教導書法是綽綽有餘的，鄉原古統喜歡書法，當然是有其家學淵源的。鄉原古統除了學校所規定的授課科目與教育方案之外，還要擔任班級導師，並且在教務課暇下還需負責行政工作。若是確確實實盡心執行學校所交付的種種事務，應該已屬繁忙，若是再認真參與「臺展」的營運事務，那就會備感辛勞了。

臺北女子高等普通學校圖畫科的教育內容要旨為：「精密觀察物體、並正確描繪之、兼能構思圖案、培養美感」，「圖畫以考案畫為主，應得教授臨畫寫生畫等等」。在學生的教養方面，主要注重在養成興趣，藉由音樂、圖畫、插花等美感教育，培訓鑑賞力。依據這樣的教學規定，鄉原古統採用開放自由的方式引導學生，通常提點寫生的概念，不會要求學生依照畫稿臨摹。所以學生也多半依照自己的能力與喜好，仔細觀察大自然或是眼前景物後進行寫生，此中優秀者就會逐步畫出屬於自己對於臺

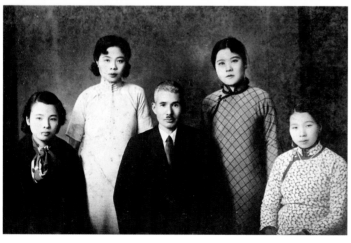

灣風景、花鳥、動物、人物或靜物的創作。

　　除了臺北第三高女之外，鄉原古統也曾以「囑託」的身分，短暫至剛設校的臺北第二中學校兼任教職。臺北州立臺北第二中學校於1922年5月8日以地方人士之倡議而創立，設校於萬華的艋舺清水祖師廟（今臺北市萬華區康定路），當時校址距離臺北第三高女很近，1925年於現今臺北市中正區創建校舍（今日的臺北市立成功高級中學），翌年夏天落成遷入啟用。鄉原古統雖然兼任該校時間不長，但值得注意的是，無論是臺中中學校、臺北第三高女或是臺北第二中學校，均是以臺灣人學生為主的學校。如此教學經歷，對於他期待以臺灣為舞臺，培養臺灣人畫家的念想，應該互為表裡。

　　「臺展」開辦之後數年，暑假期間，鄉原古統會陪伴學生一起創作，對那些嚮往自由創作、藉之表達自我的女學生而言，那是多麼充滿藝術氣息、青春熱血的美好回憶。例如第三高女畢業，並且就讀於臺北女子高等學院的林阿琴、邱金蓮、彭蓉妹、陳雪君、周紅綢等人，為了第7回「臺展」的參展，暑假期間借用了學校廣大空間充當臨時畫室，一起繪製預計於秋天將參加「臺展」的競賽作品。根據邱金蓮的回憶：「古統於課程中經常進行戶外寫生，和準備參加臺展的學生們在放學後留校，以課堂上的寫生作品為底稿，進行參加臺展的作品製作。不

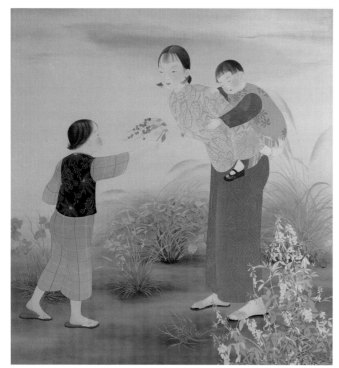

管是在課堂中或者是放學後,古統總是沉默地待在學生一邊,並不施以詳細的作畫技法說明,或是親自示範作畫。」

另一位晚期的學生黃早早描述第一次上古統的圖畫課的情形是:「剛進教室,古統便發給學生畫紙,要大家出外去描寫一片葉子之後,收回學生作品,將其一一攤開在黑板前,針對每個人的觀察方式、葉片的描寫方法,以及整體構圖,加以解說。其中將葉片大大畫在畫紙中央的黃早早作品,特別受到古統的稱讚。」黃早早還說,古統不常到她們暑假創作作品的臨時畫室,也想不起古統曾經對參與臺展之作品,給予何種具體的專業訓練或是教導修改,但是她與學姊們的說法一致,大家都是異口同聲表示,古統經常強調寫生的重要。每當黃早早遇到瓶頸,前往請教,古統只有一句回答,便是「出外去寫生!」

陳進(1907-1998)

鄉原古統對於第三高女出身的臺灣畫家而言,主要是扮演觀念啟發者的角色,並不是實際握筆指導的業師。所以對於陳進這位早期最得意的門生而言,相形於鏑木清方(1878-1972)畫室的師長們,或是東京的女子美術學校老師們,其實鄉原古統在繪畫風格上,不算實質影響了

她。但是，在鄉原古統家藏的舊相簿中，陳進的身影的確是臺籍女學生中數量最多的，緊密的師生情誼可見一斑。至今鄉原古統家中仍可見到陳進致贈師長她於1934年擔任第8回「臺展」審查員的參展作品〈野邊〉的明信片，當筆者於2016年將新製作的〈野邊〉彩色明信片帶至鄉原故居之時，望著鄉原孫女長野澄子微笑的臉龐，一種穿越時空八十餘年的奇妙因緣感，竟瞬間油然而生！

陳進是近代臺灣最重要的女性畫家，她赴日習藝有成，終生投入創作，藝術成就更是超越不少男性藝術家，獨步日本時代的臺灣東洋畫壇，其作品優美雅緻，展現東、西方文化交融，以及追求現代性的企圖。陳進1907年出身新竹香山書香之家，1922年至艋舺就讀臺北第三高女，在父親陳雲如支持與師長鄉原古統的鼓

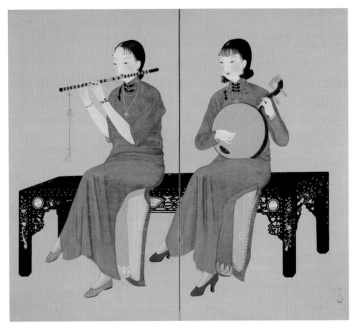

[上圖]
鄉原古統家藏相簿所張貼的學生照片，左上為1933年栴檀社所繪之《臺灣風景畫帖》、左下為陳進作品〈合奏〉、右下為陳進父親陳雲如身影。

[下圖]
陳進，〈合奏〉，膠彩、絹，200×177cm，1934。

勵下，1925年4月畢業後，赴日考入東京的女子美術學校日本畫師範科就讀，1929年3月畢業後透過松林桂月的介紹，進入鏑木清方門下，受其弟子如伊東深水（1898-1972）與山川秀峰（1898-1944）的指導。她不但是日治時期首批留學接受新式教育的女性知識分子，也是臺灣最正統的東洋畫學院派畫家。1927年參加第1回官辦臺灣美術展覽會的競技，當時只有三位臺灣人入選「臺展」東洋畫部，她便是其中之一，之後數年不但多次入選還時獲特選，1932年至1934年，陳進成為「臺展」東洋畫部唯一臺籍審查員。陳進1934年以〈合奏〉入選日本帝國美術展覽會，成為第

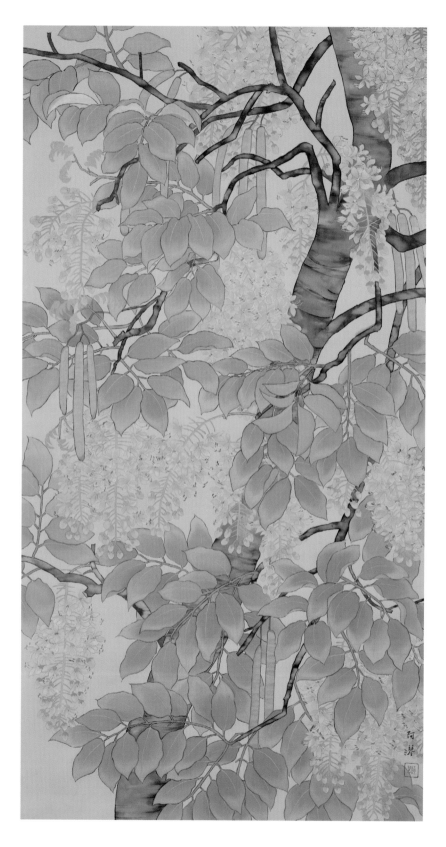

一位入選帝展的臺灣人東洋畫家。陳進選擇以「地方色」情調，加上對於理想美的概念，畫出經典的臺灣美人畫，做為挺進日本中央畫壇的利器。在1934年10月至1937年的3月，她受聘於屏東高女，成為第一位在高等女學校專任繪畫課程的臺灣女教師。不過陳進也因專攻藝術而晚婚，致使鄉原古統日後不再積極鼓勵第三高女的學生們，投身漫長辛苦的藝術之路，因此陳進第三高女的學妹林阿琴，便是由鄉原古統擔任媒人，與另一位後人所稱的「臺展三少年」郭雪湖結婚，攜手共度藝術人生。

林阿琴（1915-）

林阿琴1915年出生於大稻埕，1928-1932年就讀於臺北第三高女，1932-1934年就讀於臺北女子高等學院，在鄉原古統指導下，作品曾入選第6、7、8回「臺

展」。1933年入選第7回「臺展」的〈南國〉，以及1934年入選8回「臺展」的〈黃莢花〉，畫風都是屬於較為細密的寫生畫法，在密實的畫面之下，也表現了纖細靈巧的氣質。其中〈南國〉描繪圓山公園的樹石植被，畫面中心穠纖合度的鳥兒，展現了畫龍點睛的效果，頗具巧思。1934年的〈黃莢花〉，為林阿琴入選第8回「臺展」的力作，林阿琴大膽自信以近景描寫阿勒樹，細細整理出樹幹及花、葉、果實的優美形態，並且營造滿樹黃金雨的飽滿意象。但也是她在日本時代最後一次參加「臺展」的紀錄。

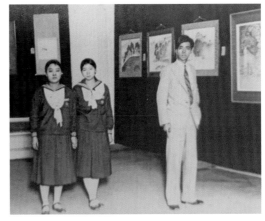

從一張1933年林阿琴與高等女學院同學雷麗雪，相約觀賞《臺灣日日新報》報社展出郭雪湖畫展的照片，得知她與同為大稻埕出身的臺籍東洋畫家郭雪湖此時已相識，而林阿琴接受鄉原古統老師的建議，深具才華的她並未像學姐陳進選擇赴日習畫，而是決定二十歲就走入家庭。1935年5月16日，林阿琴與郭雪湖訂婚消息及兩人的照片，刊登在《臺灣日日新報》上：「由鄉原古統作媒，大稻埕永樂町的實業家陳永哲先生的長女陳阿琴（即林阿琴）即將結婚。」於是在鄉原古統的見證祝福

[左頁圖]
林阿琴，〈黃莢花〉，膠彩、絹，163.5×86cm，1934，臺北市立美術館典藏。

林阿琴，〈南國〉，膠彩、絹，87.5×170cm，1933，臺北市立美術館典藏。

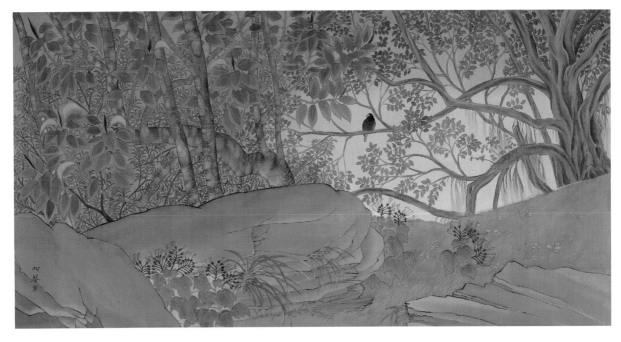

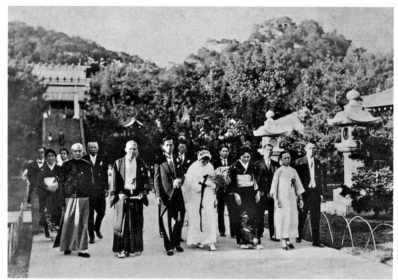

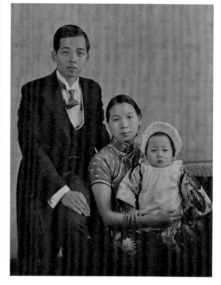

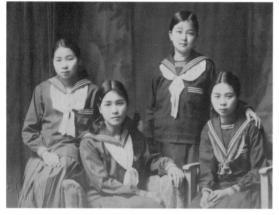

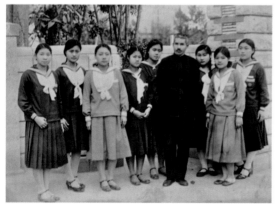

[左上圖]
1935年，鄉原古統（前排左2）為林阿琴（左4）與郭雪湖（左3）證婚的婚禮照片。

[右上圖]
鄉原古統家的相簿中，林阿琴（中）、郭雪湖（左）與長女郭禎祥的照片。

[中圖]
多次入選臺展東洋畫部的女子高等學院學生合影，左起：林阿琴、邱金蓮、陳雪君、彭蓉妹。

[下圖]
林阿琴（左1）及同學們與鄉原古統（右4）合影。

下，林阿琴與郭雪湖成為臺灣畫壇難得的神仙眷侶。1935年5月26日，鄉原古統為林阿琴與郭雪湖證婚，並留下場面盛大的婚禮照片。此後林阿琴與郭雪湖的家族照片，也不時出現在鄉原家的相簿之中。

邱金蓮（1912-2015）

　　邱金蓮1912年出生於苗栗通宵鎮福興里客家莊，父親邱國禎是日治時期苗栗郡議員，因為深得父親寵愛，為方便她上學，邱國禎為她奔走設置通宵鎮南和公學校分校，她因而年齡稍長才就讀公學校第1屆，當時班上只有她一名女生，地方人嘲笑父親讓女兒唸書，父親卻用心栽培她，畢業後順利考上臺北第三高女。邱金蓮與陳雪君同一屆，而林阿琴、周紅綢則小她一屆，她與林阿琴、周紅綢很投緣，假日常至她們家玩。第三高女三年級時，課外活動分英文系與手藝系兩種，邱金蓮選擇了英文系。她回憶，當時全島女子學校中，只有第三高女設師範科（第五年，讀完後可取得教師資

格，但選擇就讀師範科的，多半是家境不佳，需賺錢養家的同學）。邱金蓮畢業後本想繼續赴日求學，但因是家中唯一的女兒，父母不捨其遠遊，而臺灣女子最高學府私立「女子高等學院」（學制三年）於1931年設立於現今臺北建國中學旁臺北國語實小附近，邱金蓮在家一年後，就讀「女子高等學院」，再與林阿琴、陳雪君、彭蓉妹同校。她們跟隨著鄉原古統學習繪畫，鄉原古統也常帶學生至植物園寫生。

邱金蓮說：「創作的想法很單純，就是自然寫生。」邱金蓮就讀「女子高等學院」時，當時校舍距離植物園很近，邱金蓮住在學寮宿舍，假日便就近至植物園寫生，邱金蓮作品〈雁來紅〉、〈阿拉曼達（黃蟬花）〉入選第6、7回「臺展」，也都是畫植物園裡的花朵。因為鄉原古統特別重視寫生，學生們要先仔細觀察對象再畫草圖，老師認可後才可正式作畫。作畫時先在絹上均勻塗上一層膠，再逐層上色，每種顏色需另以粉末混合膠、水調配，作品色彩飽和、重工筆，但手續繁雜耗時。邱金蓮說：「畫一幅膠彩畫至少花上一個月」。

[左圖]
邱金蓮，〈雁來紅〉，膠彩、絹，58×57cm，1932，國立臺灣美術館典藏。

[右圖]
邱金蓮，〈阿拉曼達（黃蟬花）〉，膠彩、絹，103.4×77.5cm，1933，臺北市立美術館典藏。

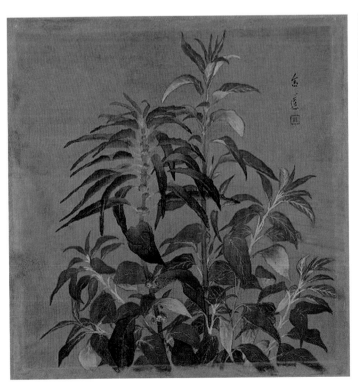

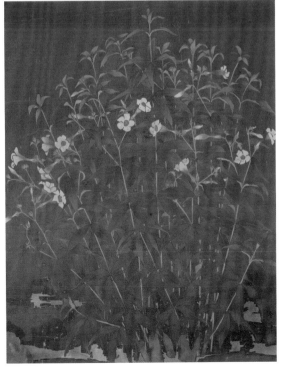

黃早早（1915-2000）

　　黃早早1915年生，1929年進入臺北第三高女就讀，師事鄉原古統，1933年臺北第三高女畢業後又在該校補習科進修一年，1934年後還跟隨郭雪湖學習膠彩畫，直至1937年結婚赴日為止。因為極具繪畫天分，第三高女在學中，鄉原古統便鼓勵黃早早利用暑假創作作品參加「臺展」，自1933年起，黃早早也連續入選第7、8、9、10回「臺展」。1935年入選「臺展」的作品〈林投〉，描繪的是生命力強韌的亞熱帶植物，也是日治時期東洋畫家非常喜愛描寫的極具地方特色的題材，黃早早以戶外實景寫生的方式，精心雕琢此幅動線曼妙之作，精準的造型能力與優美的線條，展現了她纖細靈巧的個人氣質。不過優美作品的背後，卻是艱困的過程，為了澈底實踐寫生的概念，思考創作的目標，並且展現強烈的企圖心，黃早早攀爬至樹林公學校後方，為〈林投〉取景。但因為角度的選擇，她必須踏入溪中寫生，不過也害怕頭頂樹叢間會有蛇出沒，只好央請朋友也一起泡在水裡，幫忙她撐傘抵擋上方種種不速之客，這樣的創作過程並非只是好玩，而是一種以藝術家自覺出發、嘗試摸索創作方向的態度，所以鄉原古統的耳提面命，對啟迪自我思考是具有影響力的。

黃早早，〈林投〉，膠彩、絹，87×176.5cm，1935，臺北市立美術館典藏。

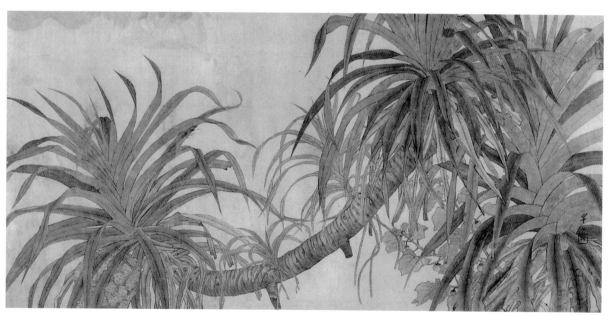

推動官方展覽

　　鄉原古統從參與「臺展」的創立直至他離開臺灣,從擔任評審委員,站出來解決爭議,發表作品評論,培養年輕藝術家,提攜後進,照顧藝術圈等心念與實際作為,都是慎終如始的。他在1936年10月《臺灣時報》所發表的〈臺灣美術展十週年所感臺灣的書畫〉,記敘了他記憶中有關1927年「臺展」開辦的過程:「那年的秋天,伊澤總督為了提高臺灣文化,決定選擇美術擔任此重責。在此之前,據聞以海野商會的主人海野幸德為中心,會同石川欽一郎、《大阪朝日新聞》的蒲田丈夫、《臺灣日日新報》的大澤貞吉、尾崎秀真諸位詳細商討後,曾向伊澤氏建言。……不過伊澤總督很快便離職(1926年7月轉任東京市長),接任的是詩人總督上山滿之進。此時期的總督府內,共同出力的包括總務長官後藤文夫(後來曾任內務大臣),文教局局長石黑英彥(現任岩手縣知事),內務負責人為木下信(現任代議士),學務負責人為野口敏治(現任電力理事),還有若槻道隆(現任臺南高工校長)等人,事情進行順利,遂決定於昭和二年秋10月第1回在臺北展出。」

　　研究者廖瑾瑗指出,其實早在1926年11月《臺灣日日新報》刊登了一篇〈臺灣與秋天的美術展──希望成為官設的每年例行活動〉,該篇文章作者提及:為了為枯燥單調、味如嚼蠟、毫無風雅的臺灣生活,灌入一脈生氣,吸取高雅的興趣,乃期待臺灣能擁有如內地一般的「沙龍季」、「美術季」,具體的構想方案就是「於臺灣快速實現官設美術展覽會」。其實在這篇文章刊載的數月之前,有關在臺灣辦理美術展的計畫就已經展開,而且最初是希望由民間來營運這個常設的美術展。1927年4月15日的《臺灣日日新報》報載:「最初臺北的美術愛好家集結在一起完成協議案,計畫由總督府取得一部分的補助,打算創設類似內地帝展、朝鮮展的展覽會。可是當時的木下內務局長卻說:『將此案歸我』。從此該議案乃成為木下的議案並加以擬定。結果被構思的計畫乃是,今年的夏天預定在臺北市的師範學校或是在附屬小學校舉行第1屆

1927年，第1回「臺灣美術展覽會」（臺展）於樺山小學校展開。

的開辦，可是在那之後石黑文教局長上任，這份工作被交付到文教局，變成了改由石黑之手加以籌劃。」

1933年11月的《臺灣時報》鹽月桃甫寫了一篇〈臺灣美術展物語〉，也談到有關「臺展」的創設：「昭和元年的夏天，在新公園附近的海野商會樓上，臺灣日日新社主筆大澤氏、大阪朝日臺灣支局長蒲田氏、海野氏、鄉原古統氏、石川欽一郎氏、我、以及其他三位人士聚集在一起，召開了有關開設臺灣美術展覽會的商討會，此乃臺展最初的起源。當然在當時的商討會議上，我還記得是以民間創辦為目標的。當時的內務局長，也就是後來成為總務長官的木下信，針對這個問題，基於希望由總督府官方來開辦的想法，乃在內務局長室，召集了大澤、蒲田、井手、尾崎、石川、鄉原諸氏，還有小生等人參與商議。透過當時的長官，也就是現在擔任農林大臣的後藤文夫，以及第一任文教局長的石黑英彥，在臺灣教育會的主辦下，第1回臺展，終於公開舉辦的時間，是在昭和二年的秋天。」

第1回臺灣美術展覽會終於在1927年，由各方的角力或協助下，並且在藝壇的期盼下，熱鬧的於樺山小學校展開。審查委員為在臺灣的日籍藝術工作者：石川欽一郎、鹽月桃甫、鄉原古統、木下靜涯等四人來擔任。「臺展」因為具有明顯的教育意義，所以設有參考作品展於博物館。

鄉原古統1936年10月在《臺灣時報》的文章也提到：「10月下旬終於開幕，臺灣畫家的入選畫陳列在樺山小學校的禮堂，此為第一會場，第二會場在七星郡役所樓上，展出借自文部省的收藏品，大多為文展時購藏的現代名家作品。會期十天，門票十錢，期間也有免費觀賞日，場內人氣旺盛，擁擠不堪，對於真正希望鑑賞的人非常抱歉，此後遂以維持會場所需為由，改門票為二十錢，並取消免費的日子。」鄉原古統

1928年，第2回臺展審查委員。後排左起：鄉原古統、鹽月桃甫、木下靜涯、石川欽一郎。

又說：「有關鑑查上的問題，值得一提的事很多。西洋畫方面留給其他的人說，我只說東洋畫方面。美術展覽會的事情繁多，其中最為困難的是鑑查的問題。……他們雖然十分清楚參選的規則，卻還是抱怨稱說：『畢竟審查員木下靜涯、鄉原古統等人，不能理解我們的作品。』……每日抗議的書信蜂擁而至，當時的文教局長，每次碰面就說：『哎呀！各式各樣的信來了一大堆，拿來給你看吧！』很為難的樣子。」可見自來若要負責任的好好擔當公共事務，就從來沒有輕鬆減省的吧！緊接著便是該如何面對批評的意見來作調整。

然而根據鄉原古統的回憶：「第1回臺展閉幕後，落選的畫家在《臺灣日日新報》報社樓上，舉行落選公開畫展，入場費也為十錢，不過一般的評價確認為當然應該落選，落得毫無意義的結束了。但這也可看出當時畫家振奮好強的情形。」可見鄉原古統對於天母教會宮比會於10月底所號召舉辦的落選展的另類評價，這也顯示了他的敦厚性格。

鄉原古統該篇文章也寫到：「在第1回臺展開辦時，有些作家已表示希望從日本聘請一流名家擔任審查員，尤其東洋畫方面，希望邀請南畫家。當局在第2回開辦時也非常費心，委託當時東京畫壇的大師，文展審查員，南畫家松林桂月擔任審查工作。」1928年第2回臺灣美術展覽會再於樺山小學校展開，審查委員除了第1回的臺灣日籍畫家四人之

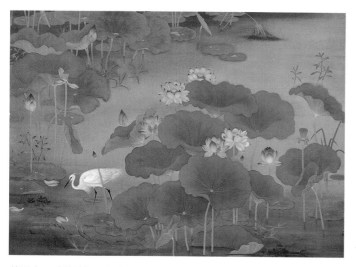

林玉山，〈蓮池〉，膠彩、絹本，146.4×215.2cm，1930，國立臺灣美術館典藏。

外，另從日本內地聘請東洋畫家松林桂月及西洋畫家小林萬吾前來協助審查。任何新的事物總有爭議或不完善之處，因而更動改進是必須的。鄉原古統當然認同這一點，他也對於當局邀請松林桂月擔任「臺展」審查員，特別給予支持與肯定。於是他在〈臺灣美術展十週年所感臺灣的書畫〉長文中又說：「松林氏深遠的考慮臺展將來的使命，並慎重審查。……其中郭雪湖、陳進等少年、少女的作品，一躍而獲得特選的殊榮。落選者反彈，各種謠言四起，導致議論紛紛，聒噪不安的局面。從第3回臺展開始，畫家的正當大道已被認同，我們才能安心順利進步迄今日。」

松林桂月是深具權威的，他發表在《臺灣日日新報》針對第2回「臺展」的審查意見，表達他對臺灣畫壇的期望：「因為本島有許多題材優秀的東西，今後如果可以完成源自臺灣獨特的色彩與光熱的藝術的話，將是很好的。如同東都有東都、京都有京都、大阪有大阪的各自鄉土藝術一般，期待本島也能完成本島的鄉土藝術。」同時另一份報導表達了松林桂月對郭雪湖〈圓山附近〉(P.15下圖)作品的讚美，因為那件作品與臺灣鄉土色彩有著緊密的連結。相信因為松林桂月的褒獎，1928年第2回「臺展」時，鄉原古統對於郭雪湖已經印象深刻。所以當詩人王少濤引薦，在1929年第3回「臺展」會場上，正式介紹鄉原古統與郭雪湖首度見面，彼此對對方已印象深刻的兩人，從此展開日後長久的交誼。

1929年第3回臺灣美術展覽會第三度於樺山小學校展開，審查委員還是第2回的原班人馬。鄉原古統前述文章也提到：「第3回臺展的特選，仍是前一年的郭雪湖、陳進兩位。他們很努力求進步，呂鐵州在此回剛從日本遊學歸來，加入入選新人的行列，其他畫家的作品，也較前一年明顯進步，觀賞者皆讚不絕口。」可見在鄉原古統的「臺展」印象中，學生陳進、私淑者郭雪湖是多麼值得提攜的臺灣優秀後輩。

在第3回「臺展」時，日本內地第二次來臺評審的西洋畫部委員小

林萬吾，還於11月16-17日，在臺中市民館舉辦個展，11月19日才離臺返日。更特別的是，第3回「臺展」安排了部分作品，於12月4-8日搬移至臺中公會堂展出，12月4日展出首日，石川欽一郎、鹽月桃甫、鄉原古統等日籍評審員，也在臺中市民館辦理演講會。雖然翌年第4回「臺展」作品移動至臺中展出的規劃，因為1930年10月27日發生霧社事件而取消。而這個震動全臺灣的抗日事件，對於這些善感的藝術家兼中等學校日本教育者，應該心中頗受震動吧。

「臺展」的籌辦方式，不斷根據一些反對者所提出的意見而有所調整更動。1930年第4回「臺展」開始，展覽主辦單位對「春萌畫會」所提出的建議有所回應，其中作法就是，將展覽會場由場地較小的樺山小學校，變更到場地較大、較為寬敞的、經過重新整修的總督府舊廳舍。並且在第4回「臺展」新設「臺展賞」跟「臺日賞」。

審查員鄉原古統對於獲得1930年第4回「臺展」東洋畫部「臺展賞」的林玉山與郭雪湖提出看法如下：「林玉山探尋臺灣土地並觀察家鄉所在而畫出〈蓮池〉，郭雪湖的〈南街殷賑〉，不但具有地方色彩，而且透過巧思構圖出不易表現的街道熱鬧景致，因此二人獲得該賞。」而該屆的「臺日賞」，則由蔡媽達的〈姊妹弄唵蝶〉獲得。

1931年第5回「臺展」，為了澄清審查的公平性，鹽月桃甫撰文清楚列出了第5回「臺展」西洋畫部入選者中與自己有師生關係者姓名，以供公評。並且強調東洋畫部的審查員態度，也是公平無私的。而1932年第6回「臺展」的重大變革，除了將東洋畫部及西洋畫部的場地，分別設

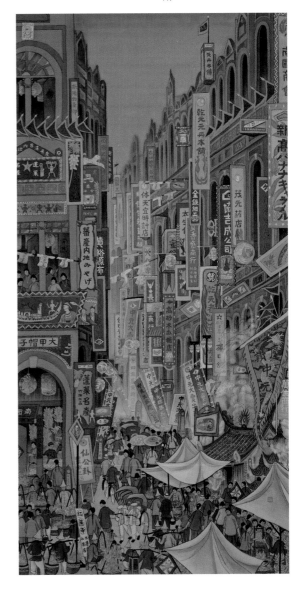

郭雪湖，〈南街殷賑〉，膠彩、絹，188×94.5cm，1930，臺北市立美術館典藏。

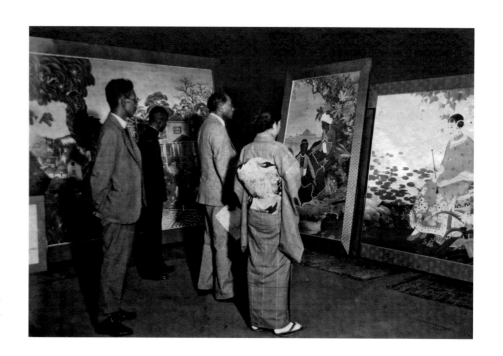

1932年第6回「臺展」，新增加臺灣畫家參與評審行列，右一為陳進。

在第一師範，以及教育會館（今南海路228國家紀念館）之外，並且嘗試夜間開場以增加觀賞場次。而在評審員的聘請上，新增臺灣人畫家加入評審行列。因此，第6回「臺展」的臺籍東洋畫審查員為陳進，臺籍西洋畫審查員則為廖繼春，這樣的安排的確經過一番周折思考。再值得一提的是，那些自第三高女時代就跟隨老師寫生的年輕女學生們，從第6回「臺展」開始，連續在官辦展覽獲得佳績，鄉原古統培養臺灣畫家的成果，應該是有目共睹的。

參與在野團體

1926年11月8號「臺灣山岳會」正式成立，根據1927年4月該會雜誌《臺灣山岳》創刊號宣稱的創設要旨：「除了響應日本內地與各國的登山熱之外，由於臺灣身為上天所賜予的山岳國，這些山岳加上自然的莊嚴雄大，配有質樸勇敢的蕃（番）人，帶給現代人的我等人士，有一種原始性生活大畫卷展開的感覺，並且由熱帶到寒帶的變化呈現於眼前，這些山岳保有不容其他地方追隨的特色。」這個「臺灣山岳會」的主要核心會員，與促成官辦展覽會的關鍵人物多有重疊，例如後藤文夫、木下信分別擔任臺灣山岳協會的會長與副會長，此外，蒲田丈夫、尾崎秀真、若槻道隆則名列代表者，石川欽一郎是幹事，並且負責設計以新高

山及帝雉為主題的會章，鹽月桃甫也加入該會，而鄉原古統雖然未見姓名列會員之間，但是最初幾本《臺灣山岳》，都以古統手繪新高山與東山所製成的山景小版畫為雜誌的封面，這顯示他與臺灣山岳會的緊密關係。

　　1926年12月21日《臺灣日日新報》刊載有關「日本畫研究會」創立的消息，根據報導，在臺的日本畫家約有二十餘名，因為秉持著一股藝術家的性子，彼此盡是花盡心思在自我的擁護上，結果不得不使人感到這群畫家們在緊要的技能上有所退步，基於此種狀況的自覺，同時為了紀念改元為「昭和」，因此以臺北為中心的十餘名日本畫家，乃團結起來創立研究會，並預定每個月舉行作品的相互批評，而第一次例會的召開時間雖然未定，但應該在1927年初春，至於作品則暫時不對外公開展示。然而1927年1月該會就以「臺灣日本畫會」名義，連續在《臺灣日日新報》上刊出會員的作品，其中包括國島水馬等人的作品，當然也刊登了鄉原古統的〈莢竹桃〉。1927年2月13日的聚會，在南門公會堂舉行研究會之時，決定四項約定事項：（1）禁止向來日本畫家所重視的臨摹作品，而是依據自己的創作為主。（2）業餘人士表示欲研究日本畫的人們，也可以加入協會。（3）目前不設事務所，相關事務由各會員負責處理。（4）團體名稱改成為「臺灣日本畫協會」。也就是說，直至1927年

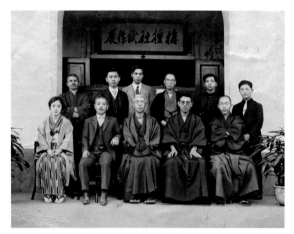

[上圖]
1930年栴檀社試作展時合影，後排：左一為鄉原古統，左二為林玉山，右二為郭雪湖。

[下圖]
第3屆栴檀社展覽期間在臺灣總督府博物館合影。前排左起：市來シヲリ、陳進。中排左起：鄉原古統、宮田彌太郎。後排左起：郭雪湖、呂鐵州、村上無羅。

臺灣日本畫協會也逐步邁向組織化，聚會場多在個別會員家中，並沒有固定，有時遠在淡水街，成員也多是日本籍，沒有臺灣人參加。1927年9月份的每月輪值者，就是鄉原古統。而鄉原也參與數次在《臺灣日日新報》報社三樓廣場所舉辦的席上揮毫活動。

　　相較之下，1926年8月28-31日「七星畫壇」第1回展於博物館，成員為倪蔣懷、陳澄波、藍蔭鼎、陳植棋等畫家。1927年10月13日由石川欽一郎指導，「臺灣水彩畫會」成立，11月舉行第1回水彩畫展覽。1929年8月31日至9月3日，臺灣西洋畫團體「赤島社」舉辦第1回展於臺北新公園內的博物館，其成員為臺灣第一代西畫家如陳澄波、陳植棋、廖繼春、楊三郎等人。一時之間，臺灣的西洋畫發展蓬勃。但是東洋畫的發展因為受限於學習較為困難，因此發展受到限制。特別是學校教育方面，多半只仰賴鄉原古統在臺北第三高女的倡導，或者是透過1927年的臺灣美術展覽會進行觀摩學習，對一般人而言、費時、費錢、需要大空間的繪畫創作型態，學習門檻是比較高的。

　　直至1930年2月才成立了較專業的臺灣東洋畫的研究團體「栴檀社」，該社的事務所設置於臺北市的神島裱具店，創會會員為鄉原古統、木下靜涯等師長級的人物，也囊括了林玉山、呂鐵州、郭雪湖、宮田彌太郎、村上無羅、大岡春濤、那須雅城、野間口墨華、國島水馬等活躍於全島的臺、日籍藝文人士，其中也包含陳進、蔡品、村澤節子等優秀的女畫家。1930年4月3-6日，十六名畫家在臺北的陸軍偕行社舉行栴檀社第1回展。林玉山等臺灣南部藝術家，也於1930年4月組成「春萌畫

會」，第1回展春萌畫會的展覽場地，選擇在臺南公會堂。

1930年春天《臺灣日日新報》報導梅檀社成立消息的文中提及：「臺灣的美術界自臺展開辦以來頓時抬頭，各種美術團體也相繼成立，使得彼此間變得互相研究探討，但是在東洋畫方面，僅有日本畫協會的成立，相較於西洋畫界，令人感到貧乏。因此有識之士們，乃組織以純寫生性的自我創作為主的研究畫會，而第1屆的試作展，訂於4月3日舉辦，總之就像院展相對於帝展一樣，這個研究畫會將秉持幹勁，於每年春天舉辦。」被類比為「日本美術院」卻無抗爭性的「梅檀社」的創立過程，鄉原古統扮演了重要的推動者角色，當初他鑒於「臺展」一年一度開辦，難以鼓舞士氣，便與木下靜涯商談設立創辦，並且負責1930年第1屆梅檀社展的支出費用。

展覽會的招待狀揭示了梅檀社的宗旨：「一向受到忽略的臺灣美術在臺展開辦以來，顯示出異常的進步，並且發揮鄉土美術的特色，不斷提升將來可以受人期待的氣勢，這實在是件令人值得高興的事情。我等基於希望臺灣美術得以更加精進有所大成，此次乃組織以縱貫臺灣全島的臺展東洋畫部出品者為中心的研究團體，梅檀社除了經常公開習作作為相互研究的資料，另外懇請對我們還有同情的各位人士的批評賜教，藉此將來得以致力達成臺展的頂點，當然這正是對於地方藝術出類拔萃

【關鍵詞】日本美術院

日本美術院，1898年8月創立。東京美術學校校長岡倉天心（1863-1913），因黑函的流布遭到免除職務，因而導致教師橋本雅邦等十七人聲明聯袂辭職的事件，是日本美術院的創立原因。同年10月1日該院與日本繪畫協會共同舉行第5屆日本繪畫協會、第1屆日本美術院聯合繪畫共進會，著名的橫山大觀的〈屈原〉，便是當屆展示作品之一。

橫山大觀，〈屈原〉，彩墨、絹，132.7×289.7cm，1898。

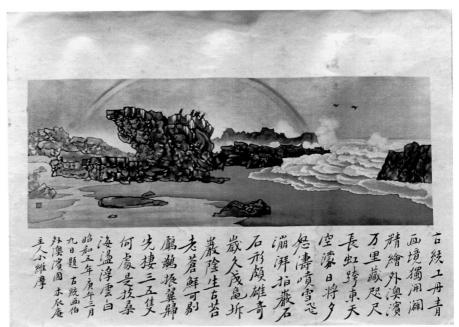

鄉原古統所作〈外澳之濱〉之圖像。

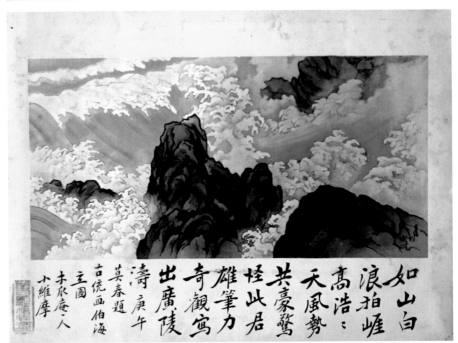

鄉原古統所作〈潮〉之圖像。

的期待。基於此相趣旨第，栴檀社第1屆試作展覽會，靜候大家的蒞臨與指正。」

　　對於栴檀社展出也有一些相關的評價與報導。例如「統觀諸作，比臺展作品更見調和，無參差之病，雖小作卻具熱心。臺灣內、臺人畫界，得持鼓吹，經久之進步，故未可量也云。」或是「按此回出品點數雖少，然可觀者居半數以上，遠出臺展出品物之上云。」還有「以臺展審查員的鄉原古統、木下靜涯等人為始，那須雅城及其他臺展的知名畫

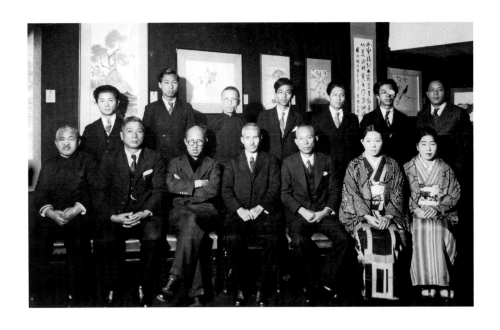

1936年3月，「六硯會」主辦鄉原古統的畫展時合影。前排左三鹽月桃甫，左四鄉原古統。後排左起：林錦鴻、蔡雲巖、曹秋圃、郭雪湖、未詳、陳敬輝、楊三郎。

家們也展出脫離俗氣的研究作品，就臺灣而言，可說是非常罕見的是個很愉快的展覽會。」以及「此次社展中，鄉原古統展示了一幅作品〈外澳之濱〉、〈潮〉，被評為『彩色墨筆、強勁有力、足冠勝場』。」或「鄉原古統得意之南畫有二，即〈外澳之濱〉，高岩屹立海畔，虹現五彩；其二即〈潮〉，萬頃煙波，一望浩淼，二者皆出於古簡妙筆，一見而知其老手也」，可見論者所持評價多是正面讚許為多。

1931年4月29日至5月3日，在臺北的教育會館舉行梅檀社第2回展覽，作品有二十五件。第3回梅檀社展覽則移至臺北博物館展出。1933年5月13-15日，第4屆「梅檀社」與「一廬會」的展覽同時同地聯展於教育會館，也造成許多話題。根據《臺灣日日新報》的報導，梅檀社在古統這位重要核心人物返日之後之後，還是維持了幾年社展。

1935年6月9日，臺籍的東洋及西洋畫家共同組成「六硯會」，以推廣美術教育、籌設美術館為宗旨。六硯會成立會於朝日小會館，創設人員為呂鐵州、郭雪湖、陳敬輝、林錦鴻、曹秋圃及楊三郎等當時活躍於大臺北區域的藝文人士。6月11日《臺灣日日新報》所載，尾崎秀真、鹽月桃甫、木下靜涯、鄉原古統被推舉為協贊員。1935年7月14-27日，「六硯會」第1回東洋畫講習會，講師有呂鐵州、郭雪湖、陳敬輝、秋山春水等活躍於「臺展」東洋畫部的臺、日畫家，特別講師則有鄉原古統及木下靜涯兩人。1936年3月2-3日，「六硯會」特地在臺北榮町的菊元百貨7樓，為鄉原古統舉行送別展。

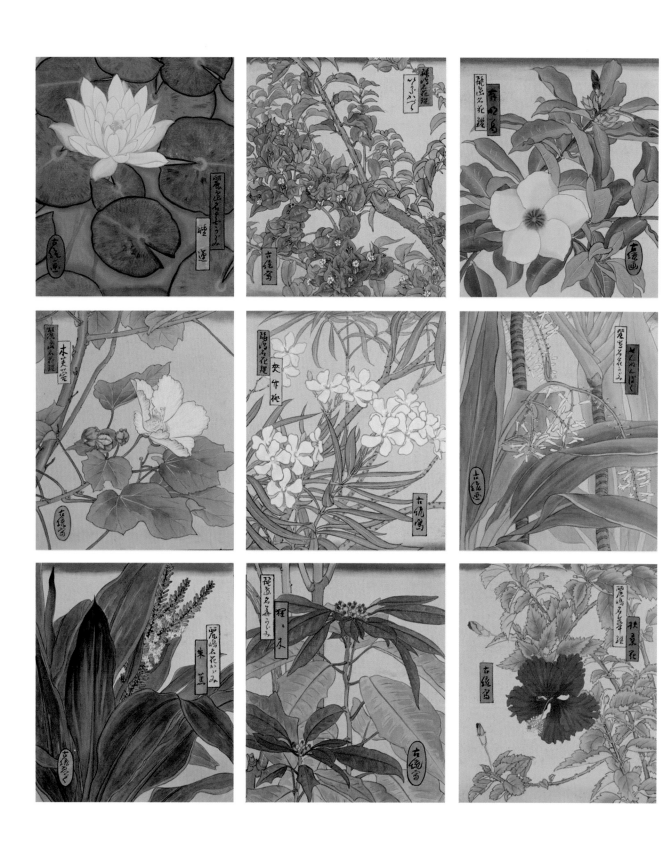

3.

在地價值——
從臺北名所到麗島名華

1936年9月鄉原古統自臺返日的半年之後，在《臺灣教育》發表了一篇署名鄉原藤一郎的〈臺灣的書畫〉，清楚表達他對臺灣這塊土地，以及對當時臺灣畫壇的看法。由廖瑾瑗翻譯的這篇文章的開頭如此寫道：「嫋嫋昇起的萬里煙波中，有如青色貝螺般點綴其間的峻峭山峰秀麗無比，與天邊相鄰的蒼鬱茂林，更是四季常綠，佳花芳草不分時令處處飄香；這樣的美貌勝境，實在有別於人間天地，不愧我臺灣蓬萊寶島之美名。」從這些文字中可以感受到，鄉原古統對於臺灣這個蓬萊仙島的確充滿愛慕！這也說明了他自年輕以來，不斷在畫面中所追尋的蓬萊，在他的人生歷程中，確實存在。

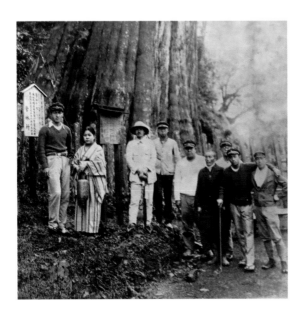

[本頁圖]
1925年，注重寫生且熱愛登山的鄉原古統（左3），率學生至阿里山郊遊取材。

[左頁圖]
鄉原古統，《麗島名華鑑》內頁，膠彩、紙，21×19cm×9，1920年代，臺北市立美術館典藏。

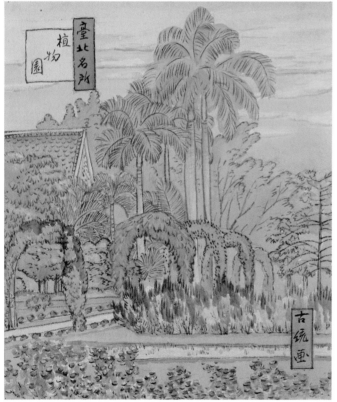

[上圖] 鄉原古統，《臺北名所圖繪十二景》封面，膠彩、紙，21.7×18.7cm，1920年代，臺北市立美術館典藏。

[下圖] 鄉原古統，〈臺北名所圖繪十二景／植物園〉，膠彩、紙，21.7×18.7cm，1920年代，臺北市立美術館典藏。

新興城市全紀錄

　　三十餘歲的鄉原古統自臺中來到臺北之後，不但迅速拓展在教育界與文化界的人脈，臺北盆地在短距離輻軸下，非常容易親近優美自然山水，新興都市也是年輕建築師設計的競技場，現代化有朝氣的新氣象，對於鄉原古統是很有吸引力的。1920年代他採用了類版畫的小尺寸畫紙，浮世繪的表現形式，畫出精巧的《臺北名所圖繪十二景》彩色小品，以優雅細緻的外觀與內容，記錄臺灣當時具有亞熱帶風情的新興城市風光。他在冊頁封面上款題的意思是「臺北城南草堂 古統生畫」，根據1925年出版之《在臺的信州人》刊載，鄉原當時住址為臺北南門町3-22，但前述他於1931年遷居東門町，所以鄉原古統為世人留下他當時的「所在」，並且登載了1920年代的臺北歷史記憶。

　　〈植物園〉於1921年2月，才由「臺北苗圃」更名；而〈大稻埕大橋〉是1925年才改建成畫中所呈現的石橋墩鐵橋面貌；另〈榮町通〉(P.58)街道上的大倉本店，1927年將尖塔改建成圓拱頂，並更動外觀為紅色貼磚，所以蕭怡姍推測《臺北名所十二景》的創作年代，約為1927到1930年。

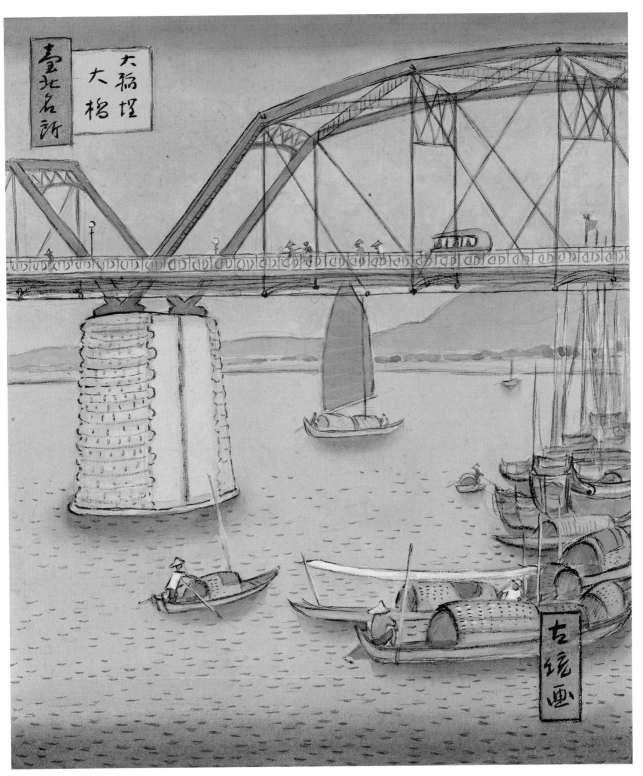

鄉原古統，〈臺北名所圖繪十二景 / 大稻埕大橋〉，膠彩、紙，21.7×18.7cm，1920年代，臺北市立美術館典藏。

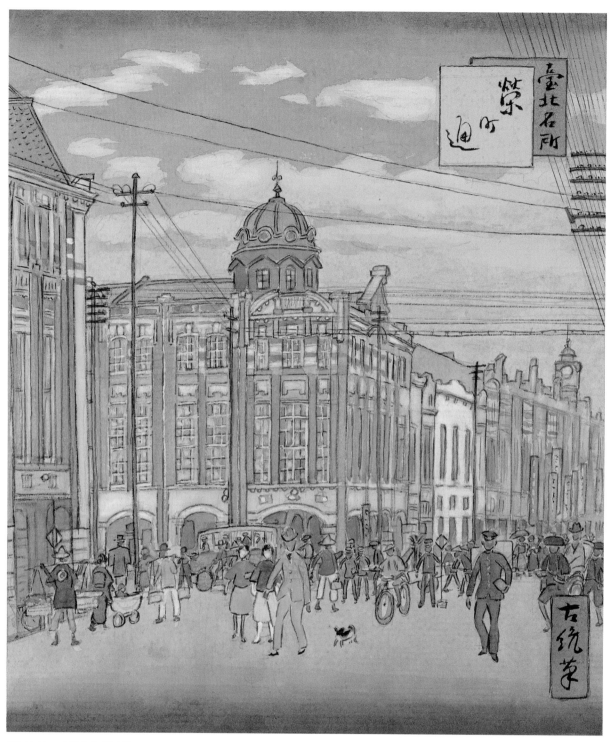

鄉原古統，〈臺北名所圖繪
十二景／榮町通〉，膠彩、
紙，21.7×18.7cm，1920年
代，臺北市立美術館典藏。

　　既然是寫生高手，鄉原古統的〈新公園〉、〈總督府夜景〉(P.61)、〈榮
町通〉等，巧手畫出繁華的臺北鬧區，精美詳實的記錄下城市發展的片
段。例如〈榮町通〉畫面左邊只露出三分之一的建築物，是出版風景繪
葉書專門的新高堂書店。隔著街道就是專賣東京流行雜貨、鞋子的大倉

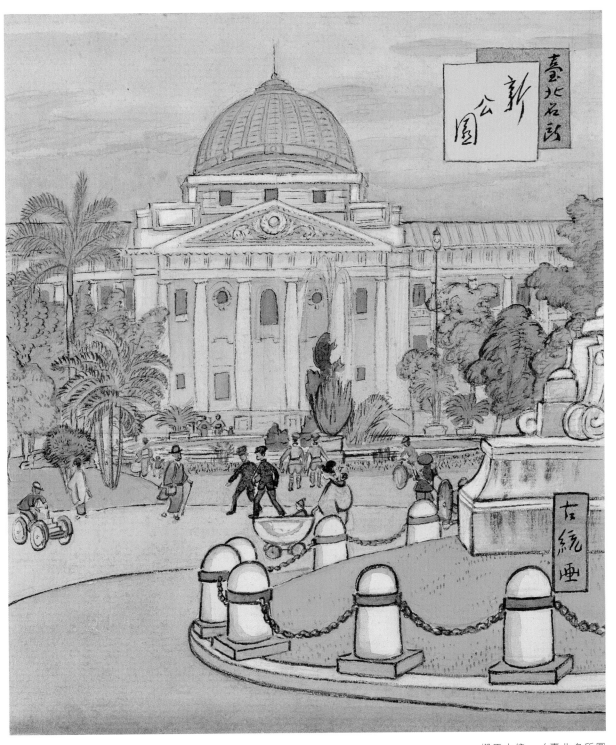

臺北名所 新公園

右繪畫

本店，與之相鄰的是專賣教育玩具、女性日用品、化妝品的波多野、橫
山商店、小島屋雜貨店等等，各式各樣的店舖，滿足市民購物逛街休閒
的需求。《臺北名所圖繪十二景》將可以遊憩親近、經過整理的自然景
觀如〈淡水河〉（P.60左下圖）、〈新店溪〉（P.60左上圖）留下繪畫紀錄。亦有公共

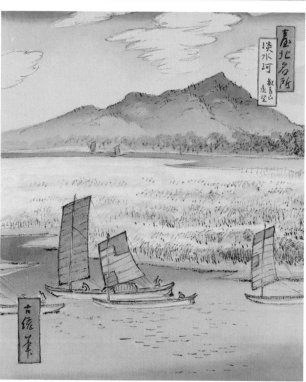

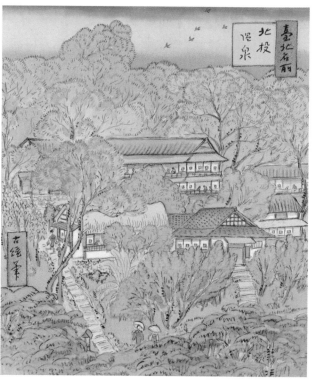

[左上圖] 鄉原古統，〈臺北名所圖繪十二景／新店溪〉，膠彩、紙，21.7×18.7cm，1920年代，臺北市立美術館典藏。
[右上圖] 鄉原古統，〈臺北名所圖繪十二景／新店溪朝霞〉，膠彩、紙，21.7×18.7cm，1920年代，臺北市立美術館典藏。
[左下圖] 鄉原古統，〈臺北名所圖繪十二景／淡水河〉，膠彩、紙，21.7×18.7cm，1920年代，臺北市立美術館典藏。
[右下圖] 鄉原古統，〈臺北名所圖繪十二景／北投溫泉〉，膠彩、紙，21.7×18.7cm，1920年代，臺北市立美術館典藏。

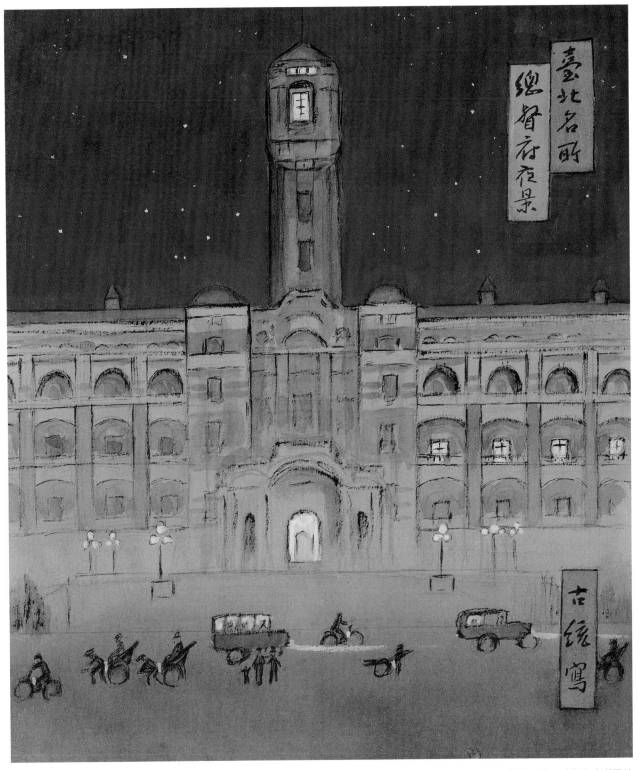

臺北名所
總督府夜景

古鏡寫

鄉原古統，〈臺北名所圖繪
十二景／總督府夜景〉，膠
彩、紙，21.7×18.7cm，
1920年代，臺北市立美術館
典藏。

空間如〈總督府夜景〉，畫出最高統治權力代表建物總統府夜晚燈火通
明、行人自在路過的場面。描繪新式都會生活的休憩空間，例如溫泉旅
店〈北投溫泉〉、廣大的公園〈新公園〉（P.59）、〈植物園〉（P.56下圖）。〈龍山

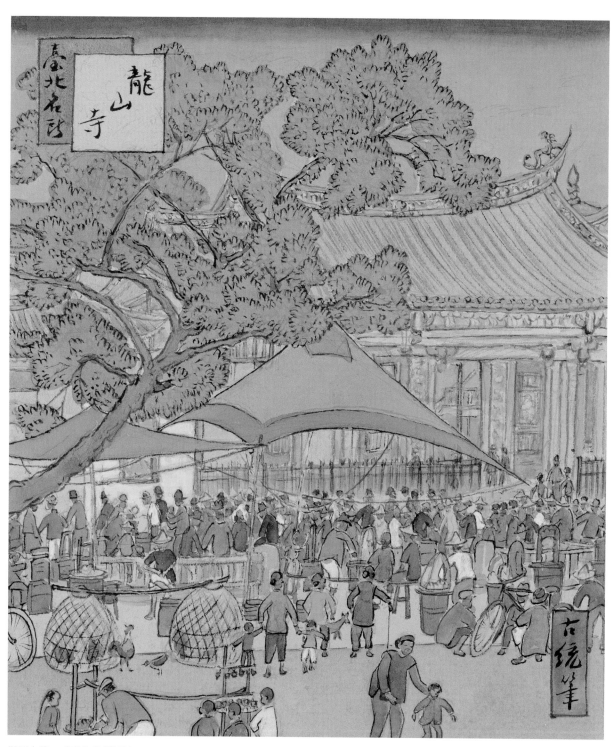

鄉原古統，〈臺北名所圖繪
十二景／龍山寺〉，膠彩、
紙，21.7×18.7cm，1920年
代，臺北市立美術館典藏。

寺〉等現代進步的都會生活或傳統休閒活動，整組作品記錄了電燈、自
來水設施，交通建設及各種代步工具，甚至還有時髦而實用的西洋式嬰
兒推車。透過熙熙攘攘各式身分職業、各色穿著的人群，捕捉臺北城市
繁華忙碌的活絡氣氛。

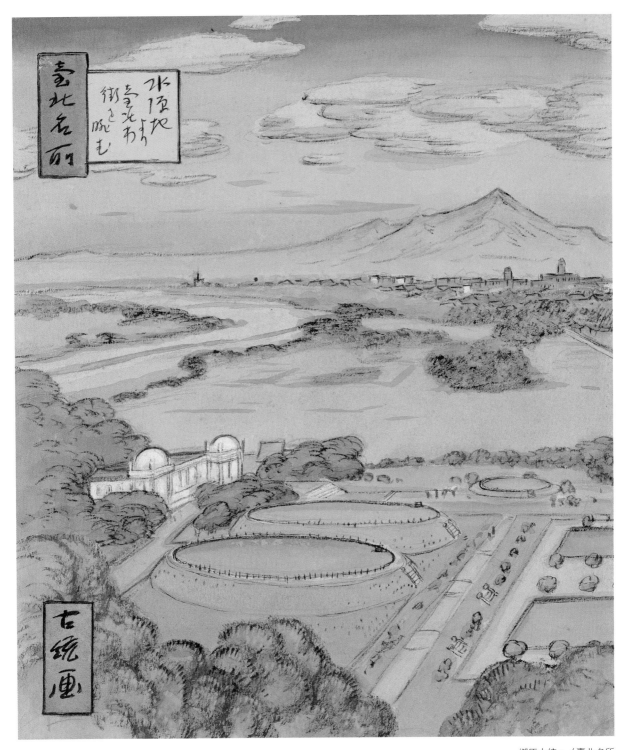

臺北名所

水源地より
臺北の
街を眺む

古統畫

郷原古統，〈臺北名所
圖繪十二景 / 從水源
地俯瞰臺北〉，膠彩、
紙，21.7×18.7cm，
1920年代，臺北市立
美術館典藏。

　　郷原古統活動不限於臺北，更曾經熱烈參與放眼全臺灣的美景名所的搜
羅與紀錄。1927年5月，《臺灣日日新報》辦理「臺灣八景」票選活動，這個
活動本來是報社媒體的大型宣傳活動，卻順勢結合並藉之推廣臺灣各個地方
觀光產業的發展。一時之間竟在臺灣全島掀起了巨大迴響，各州郡都熱心爭

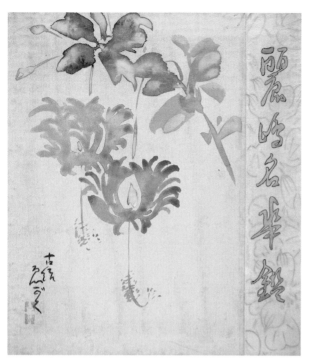

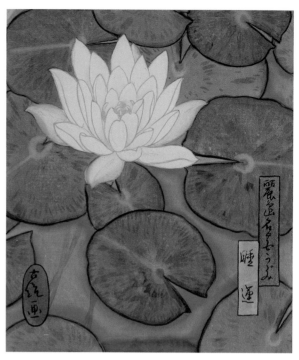

[左上圖]
鄉原古統,《麗島名華鑑》封套,
1920年代,膠彩、紙,21×19cm,
臺北市立美術館典藏。

[右上圖]
鄉原古統,〈麗島名華鑑/睡蓮〉,
膠彩、紙,21×19cm,1920年代,
臺北市立美術館典藏。

[下圖]
2011年,鄉原古統外甥三村正(右
1)將《麗島名華鑑》封面捐贈與北
美館,並於「凝望之外/典藏對語」
展覽,三村正夫婦與本書作者(右
2)合影於展場。圖片來源:林育淳
提供。

取票數與其相關活動的造勢。8月5日報社召開了第一次
審查員協調會議,開始正式進入八景的審議階段。獲邀
擔任審查員的共有二十二名,其中木下信、石黑英彥、
尾崎秀真、井手薰、鄉原古統與石川欽一郎皆名列其
間。後來又由擔任委員長的木下信,從這二十二名的審
查委員中再指名七位,組成審查小委員會,成員也包含
了尾崎、井手、鄉原古統跟石川欽一郎。最終結果終在
8月25日有所決定,「臺灣八景」分別是:八仙山、鵝
鑾鼻、太魯閣峽、淡水、壽山、阿里山、基隆旭岡、日
月潭。臺灣十二勝則是:八卦山、草山北投、角板山、太平山、
大里簡、大溪、霧社、虎頭埤、五指山、旗山、獅頭山、新店碧
潭。別格:臺灣神社、靈峰新高山。

以細密描畫及寫意,登錄亞熱帶風情

　　《麗島名華鑑》精巧的彩色冊頁小品,以優雅細緻的外觀與
內容,記錄臺灣當時具有亞熱帶風情的珍奇花草。採用的繪畫形

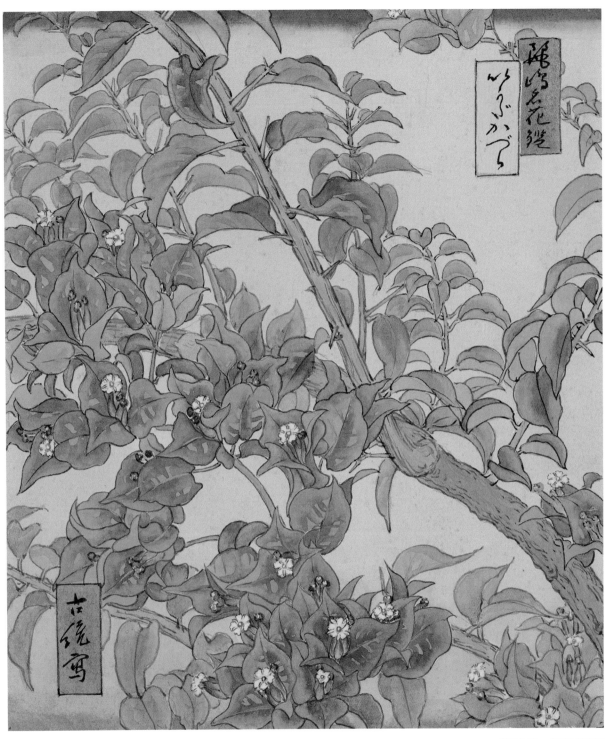

鄉原古統，〈麗島名華鑑
／九重葛〉，膠彩、紙，
21×19cm，1920年代，
臺北市立美術館典藏。

式也是類似於《臺北名所圖繪十二景》尺寸，也是以線描勾勒、敷染填彩
的方法，畫出具有浮世繪風味的南方特色植物圖譜，各幅也是以畫出紅、
黃、藍、綠的長形小色塊，以墨線勾勒方格而成標籤樣式，再以行書草
寫出當時那些花卉的名稱，例如〈猩猩木〉（P.66右上圖）指的是聖誕紅，〈有

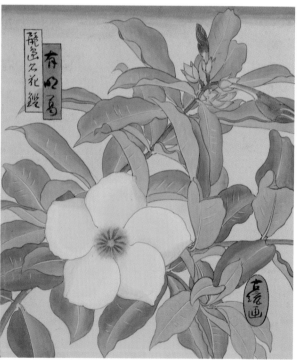

［左上圖］　鄉原古統，〈麗島名華鑑／木芙蓉〉，膠彩、紙，21×19cm，1920年代，臺北市立美術館典藏。
［右上圖］　鄉原古統，〈麗島名華鑑／聖誕紅〉，膠彩、紙，21×19cm，1920年代，臺北市立美術館典藏。
［左下圖］　鄉原古統，〈麗島名華鑑／朱蕉〉，膠彩、紙，21×19cm，1920年代，臺北市立美術館典藏。
［右下圖］　鄉原古統，〈麗島名華鑑／有明葛〉，膠彩、紙，21×19cm，1920年代，臺北市立美術館典藏。

鄉原古統，〈麗島名華鑑／綠葉朱蕉〉，膠彩、紙，21×19cm，1920年代，臺北市立美術館典藏。

明葛〉是指軟枝黃蟬，〈扶桑花〉是朱槿。然而，不像《臺北名所圖繪十二景》自2000年收藏以來就有作品封面，《麗島名華鑑》的封面，是遲至2011年，才由來自長野的鄉原古統的外甥三村正先生，帶回臺灣。這組作品內容與封套在離開臺灣七十五年之後，終於又戲劇性的在臺

鄉原古統，〈麗島名華鑑／夾竹桃〉，膠彩、紙，21×19cm，1920年代，臺北市立美術館典藏。

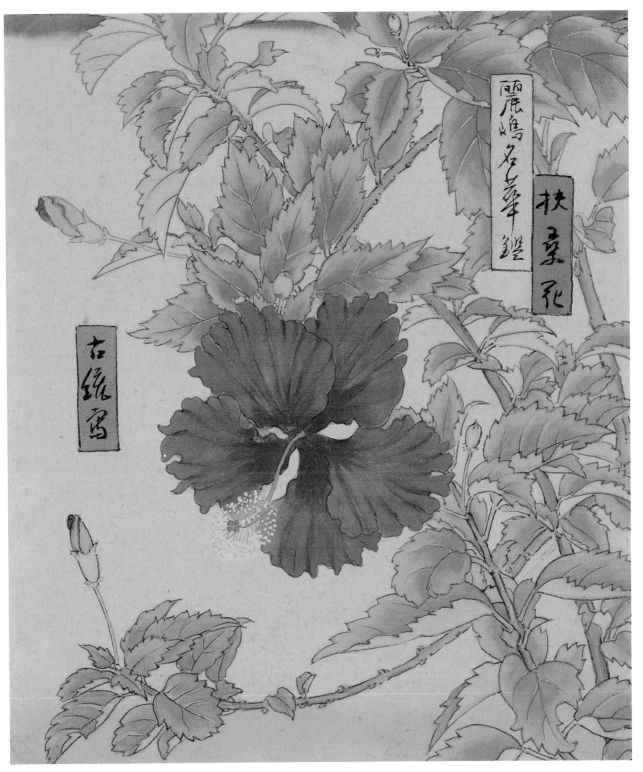

鄉原古統，〈麗島名華鑑／扶桑花〉，膠彩、紙，21×19cm，1920年代，臺北市立美術館典藏。

[右上圖]
鄉原古統,〈朝顏〉,
紙本著色,27×24cm,
1925。

[右下圖]
鄉原古統,〈花鳥〉,
紙本著色,27×24cm,
1925。

[左圖]
鄉原古統,〈鳳凰木〉,
膠彩、絹,200×55cm,
1921,日本本洗馬歷史之里
資料館典藏。

北市立美術館(以下簡稱北美館)聚首重逢。其實目前在鄉原古統的家鄉,還是可以看到一些與《麗島名華鑑》同時期的花鳥作品。例如1925年(大正乙丑)9月秋天,鄉原古統畫綠繡眼棲停在軟枝黃蟬的〈花鳥〉冊頁小品,以及同年7月7日所畫牽牛花〈朝顏〉,都是以花鳥來描寫亞熱帶南國風貌。除了小冊頁,逐漸掌握臺灣風土氣候與植物生長的特點之後,他也著手進行規模較大的畫作。

1921年〈鳳凰木〉是日本本洗馬歷史之里資料館收藏,也是鄉原古統任教臺北第三高女不久,較大尺寸的作品。沒骨彩繪的技法讓濃艷盛開的鮮紅翠綠的鳳凰花木,顯得不慍不火、相當清麗,飛棲枝頭的大白鸚鵡,看來也是柔順毫無野性,畫面的南國情調是優雅寫意的。

目前為國立臺灣美術館(國美館)所收藏之〈庭院〉,是鄉原古統1920年代初期在臺灣所作的大尺幅膠彩畫。描繪的主題是家屋籬笆之內,植滿南方豐美碩大的木瓜花果,火雞展翅昂揚的庭園日常。火

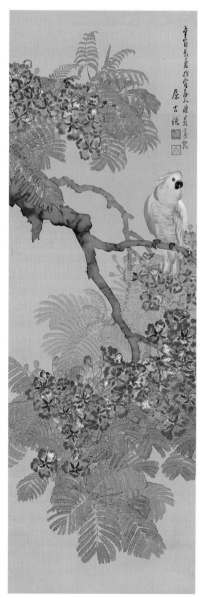

雞原產於美洲，16世紀初才引入臺灣，日本人則稱牠為「七面鳥」。畫中雄鳥頭頂藍色皮瘤，喉頭頸部有鮮紅色裸露肉垂，雌鳥體態輕盈、立於長滿木瓜及花朵的果樹之後，全圖也是採用沒骨彩繪法，一切都顯得那麼水氣潤澤、生機盎然，鄉原古統還特地留下一張與該作品的合照。

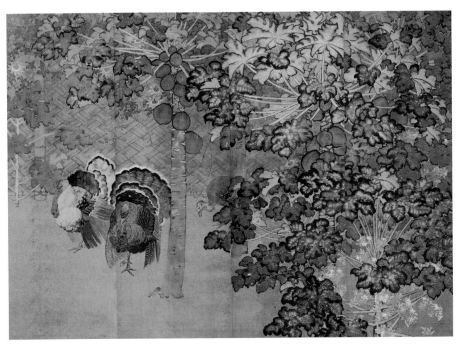

鄉原古統，〈庭院〉，膠彩、紙，162×230cm，1920，國立臺灣美術館典藏。

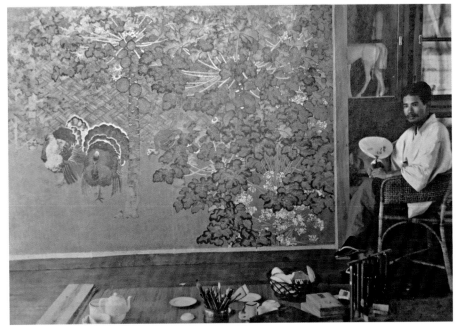

鄉原古統與畫作〈庭院〉合影。

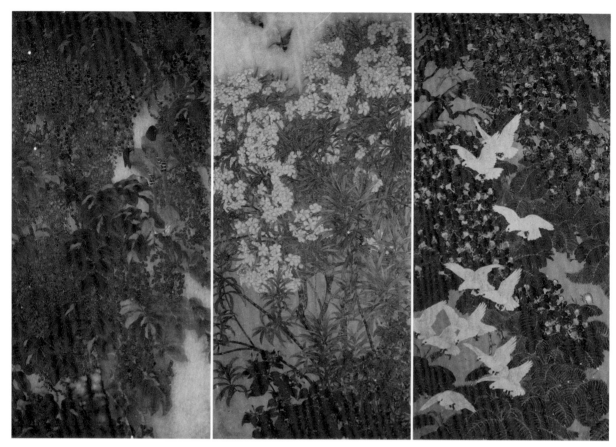

鄉原古統，〈南薰綽約〉（三幅對），膠彩，1927，第1回臺展參展作品。

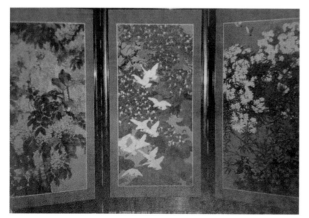

〈南薰綽約〉於東京都庭園美術館展出時的樣貌。

當1927年第1回「臺展」有如嘉年華般的盛大舉行，年輕的臺灣畫家郭雪湖觀賞第1回「臺展」時，就深深被審查員鄉原古統的三幅對作品〈南薰綽約〉所觸動。日後更以之為目標，逐漸摸索出一種畫風細密的「雪湖派」。〈南薰綽約〉不僅僅吸引臺灣青年的目光，並且獲得日本皇族親王的喜愛。根據鄉原古統的說法：「第1回臺展，令人敬畏的朝香宮鳩彥王殿下，此前正在本島視察，在非常忙碌的行程中，特別撥冗蒞臨會場參觀。我的作品〈南薰綽約〉花鳥畫三題，係取材自臺灣景物，很榮幸地為殿下所訂購。」

實際上鄉原古統創作這件作品時，便

舊朝香宮鳩彥官邸（今東京都庭園美術館）

朝香宮鳩彥的官邸1933年竣工。1947至1954年由政府租用為官員官邸。1955至1974年為接待國賓和政府貴賓的「白金迎賓館」。1983年10月1日，成為東京都庭園美術館。〈南薰綽約〉曾在東京都庭園美術館展出，但是作品的排列順序已經過調整更動。展出排列順序是將白色莢竹桃與紅色鳳凰花互換，因而正中間為鳳凰花與白鴿，右屏為白色莢竹桃，左屏黃色黃金雨樹的位置是一直都沒有變動。

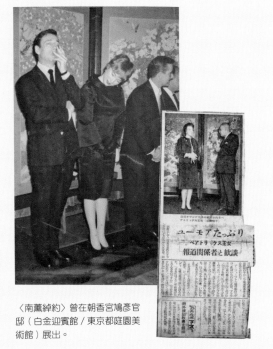

〈南薰綽約〉曾在朝香宮鳩彥官邸（白金迎賓館／東京都庭園美術館）展出。

現今東京都庭園美術館一景。

表示要以「居住在臺灣本島的畫家的立場，創作出能夠傳達南國情緒的作品。」原本所布局的三面屏風的正中間，以滿開的白色莢竹桃為主角，兩隻鳥兒俯飛而下，有動勢指引效果，此幅表現午前蓬勃的朝氣，鄉原還特別選擇將之印製成明信片。右屏則繪以盛開艷紅鳳凰木及飛翔的白鴿群，表現炎夏正午時刻。左屏飽滿垂墜的阿勃勒樹的黃金雨花與停靠枝頭的長尾山娘，共譜一曲黃昏清麗風采。雖然也有評論認為左右兩屏的裝飾性太強，但是鄉原古統用心在於捕捉臺灣強烈光熱中，動、植物鮮豔的色彩及活潑的姿態，藉以展現南國熱切的生命力。也就是這股活力，在展示會場上才能緊緊的吸引郭雪湖熱切的目光。

〈南薰綽約〉三幅對之一所印製成的明信片。

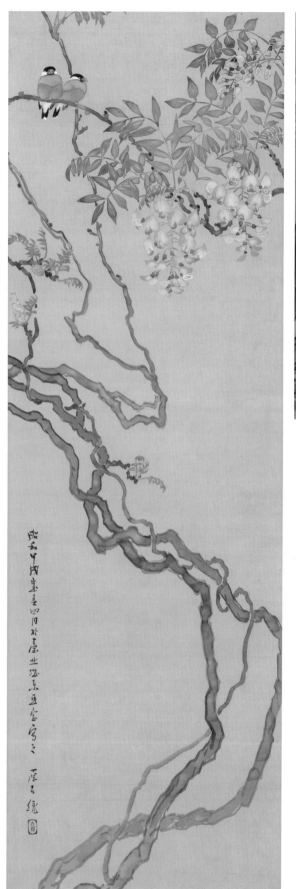

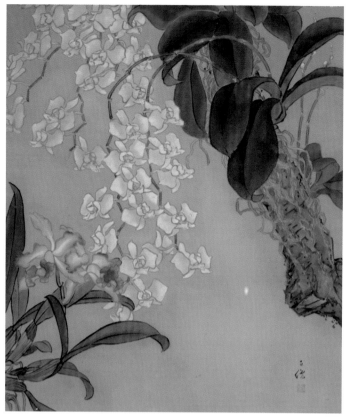

　　由郭雪湖基金會收藏的〈藤花雙鳥〉
膠彩絹本長軸，是鄉原古統1934年在臺北畫
室所繪，日後贈送給郭家作為禮物的珍貴之
作。〈蝴蝶蘭〉雖然創作年代不詳，但是呈現
蝴蝶蘭與洋蘭的對話；姿態優美又有地方在地
特色的花種蝴蝶蘭，是日本時代臺灣東洋畫壇
流行與愛用的題材，無論是郭雪湖、林玉山、
呂鐵州、陳進等臺灣著名畫家，都會嘗試描寫
它們的曼妙身影。鄉原古統在臺灣早期所畫的
花鳥植物，的確多是生長茂盛、姿態強健、色
彩妍麗，畫面充塞著活力飽滿的濃烈氣氛，有
時太過華美而顯得具有強烈裝飾性。

　　不過經過更久的在地生活體會，鄉原古統
對於臺灣除了浪漫的南國想像，透過更多的觀
察與了解，也有時間與機會透過寫生，深入俯

觸這塊土地的脈動，他的作品表現面貌，也逐漸寫意並且變得更加多元了。特別是以風景畫的表現，最為突出。我們從「臺展」參展作品的畫風更迭，可以清楚看到，鄉原古統除了掌握自己的創作興趣，也嘗試去回應畫壇的批評或是藝術潮流的推擁，但是絕非想要掌握一切的當權流派。

鄉原古統在第2回「臺展」的作品〈暮雨街頭〉畫的是被朦朧水氣所籠罩、離第三高女不太遠的萬華附近淡水河邊的小港口。隨著傍晚時刻來臨前的朦朧昏暗，而戶戶比鄰而居的街道上，僅有行色匆匆的幾人避雨而過，船隻也降下帆布停泊沙洲，畫家使用渲染技法，使畫面流露一股詩情畫意。

第3回「臺展」的作品除了有日本畫〈少婦〉（P.76），還有水墨作品〈山水圖〉（P.77）。〈山水圖〉開啟了鄉原古統以水墨創作描繪「臺展」大型作品的先端，也展現了獨特的水墨技法表現，而當期的《臺灣日日新報》評論也曾表達肯定。例如：「多皺褶的高山，遠處櫛比鱗次的家屋與白壁，像是在水中徜游的船隻，以及洗滌衣物的婦女們，乃是一幅在構圖簡單之處，具有潛力的創作。」

[左頁左圖]
鄉原古統，〈藤花雙鳥〉，膠彩、絹，127×42cm，1934，圖片來源：郭雪湖基金會提供。

[左頁右圖]
鄉原古統，〈蝴蝶蘭〉，60×50cm，絹本著色，松本市立美術館典藏。

鄉原古統，〈暮雨街頭〉，膠彩，1928，第2回臺展參展作品。

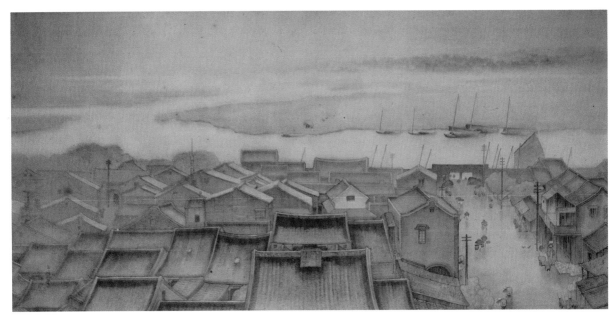

對於臺灣畫壇的觀點與想法

　　鄉原古統發表的書寫論述不多，在1936年9月《臺灣教育》中，署名鄉原藤一郎的〈臺灣的書畫〉清楚表達他對當時臺灣畫壇的看法。由廖瑾瑗翻譯的文章看出他對於當時藝術現況的擔憂：「在如此豐饒的大自然懷抱中，得以培育出具有某種特異性質的藝術乃是一般常理。可惜的是在本文中將要申論的臺灣書畫界，卻看不見任何獨特的建樹，足以提名列舉的本島出身書法家、畫家仍不見名傳的這一狀況，實在令有志於此界發展的吾等人士感到落寞消沉。」

鄉原古統，〈少婦〉，膠彩，
1929，第3回臺展參展作品。

「當然造成如此障礙橫生的局面必定有其深刻的原因。譬如就地理環境而言，本島乃是南瀛一孤島，與外界的交通尚未如今日發達便利之際，自然而然地便造成文化落後的現象。此外，早期移民臺灣的居民也和內地人早期來臺一樣，受困於衛生設施的欠缺，只好一邊與惡疾奮鬥，一邊從事墾荒事業；不僅如此，還不時得飽受山番的出草威脅，就連日月潭、阿里山、太魯閣等名勝地，也因深處山番腹地，不但無法遊訪，其間還有土匪橫行。處在如此永無寧日的生活下，自然可以想像人們無法擁有欣賞大自然，與風月為友，起草詩文、運筆書畫的開放胸懷。」

「現今青年畫家中值得看重的郭雪湖以及人物畫家陳進，上述等人年年皆有力作。此外西洋畫方面包括廖繼春、顏水龍、張秋海、藍蔭鼎等相當多的人物，由內地聘請而來的臺展審查員無不驚訝於本島作家的豐富天分。筆者冀望這些青年畫家能夠精益求精、不懈詩文的修養，同時更進一步的細心體會最具東洋精神的書道奧妙，若能就此發揮各自天分，永不懈怠，相信臺灣美術的將來必定有值得看取之處。」

而無論是鄉原古統或是整個1930年代初期的臺灣畫壇，都是需要新觀點，以及大氣魄的改變。因此無論是畫風上或是藝術行政的組織上，都來到大破大立的時刻。

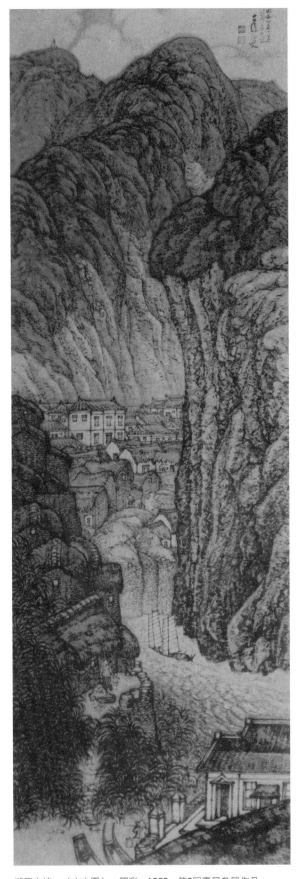

鄉原古統，〈山水圖〉，膠彩，1929，第3回臺展參展作品。

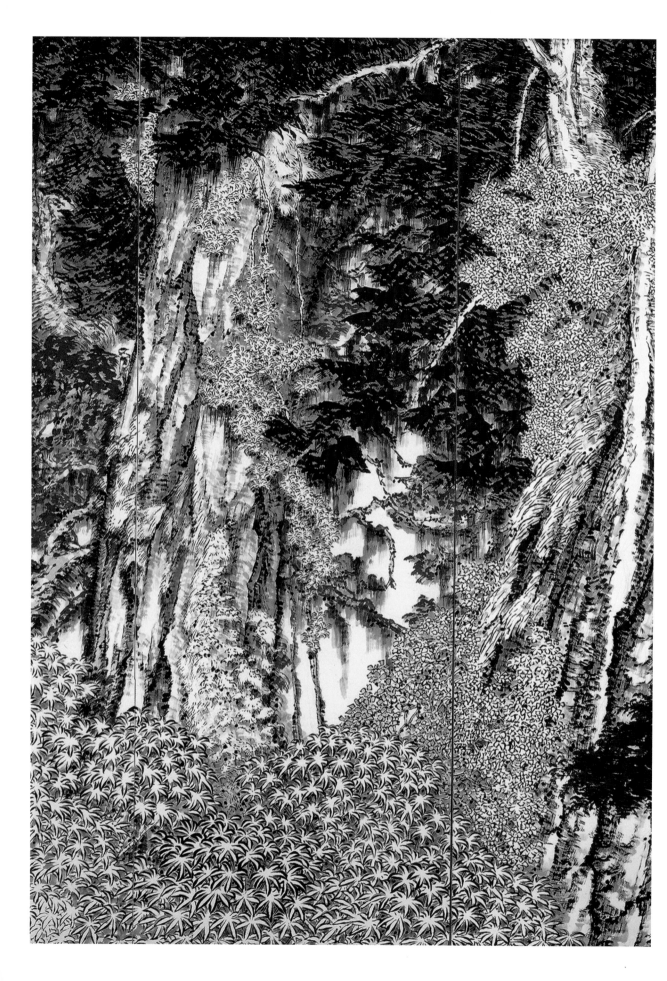

4.

臺灣山海屏風──
高山大海的讚頌

本身來自於高山林立、有「日本屋脊」之稱的長野縣的鄉原古統曾說：「自己因嚮往臺灣的風光而渡臺」，並且「想要讚頌這個島嶼的光亮。」

「臺灣的山富於顏色，而內地（日本）的山缺乏顏色」，石川欽一郎在《臺灣山岳》雜誌創刊號發表的〈臺灣的山岳美〉文章中指出：「臺灣的山在天空交界線上顯得氣勢很強，而內地的山在這一點則顯得較柔美。」所以石川認為：「畫畫時，如果說哪一個有意思？當然是臺灣的山好！」

鄉原古統在1930年以巨幅單色水墨描繪臺灣高山的〈臺灣山海屏風──能高大觀〉一作參加臺展。1931年創作〈臺灣山海屏風──北關怒濤〉，畫出臺灣東北海岸的壯闊海景。1934、1935年推出〈臺灣山海屏風──木靈〉、〈臺灣山海屏風──內太魯閣〉畫作。

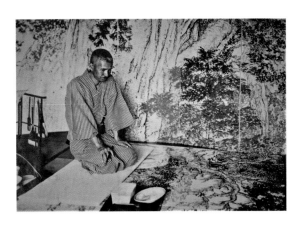

[本頁圖]
鄉原古統與大型折疊式繪畫屏風
〈臺灣山海屏風──木靈〉合影。

[左頁圖]
鄉原古統，〈臺灣山海屏風──
木靈〉（局部），水墨、紙，
172×62cm×12，1934，
臺北市立美術館典藏。

由石川欽一郎所設計的「臺灣山岳會」徽章。

讚頌臺灣的山與海

　　松本中學的美術老師武井真澂是山岳畫家，喜歡畫山景，這對同樣來自高山國度的鄉原古統而言，深受其影響，同樣愛登山、也愛畫山。

　　1920年代的臺灣，隨著高山橫貫道路陸續完成，在官方推波助瀾下，臺灣島內興起了一股大眾登山熱潮。1926年秋天，由官民合組的「臺灣山岳會」正式成立，同時發行《臺灣山岳》雜誌，鼓吹大眾踴躍登山及愛護山岳。而許多重要的畫家，包括石川欽一郎、鹽月桃甫、鄉原古統等人，也都積極參與「臺灣山岳會」活動及《臺灣山岳》雜誌的編務。

　　石川欽一郎除了擔任臺灣山岳會的幹事，他還設計了以「新高山」（玉山）及臺灣高山特有種「帝雉」為圖騰的會徽。而鄉原古統和鹽月桃甫，則是為《臺灣山岳》雜誌提供封面版畫及內頁插圖。

　　早在「臺灣山岳會」正式成立前，鄉原古統已對臺灣的山與海情有獨鍾，他早期奉命呈獻給皇家的作品，就是高山代表〈新高山之圖〉，以及具有代表海洋與原住民雙重意象的〈紅頭嶼之圖〉，這都是以傳統筆墨法畫出的傳統的布局與構圖，唯一較寫實的是達悟族的船隻。

　　鄉原古統曾多次偕同鹽月桃甫遊歷東海岸、太魯閣等地，他任教於

鄉原古統設計的《臺灣山岳》封面。

臺北第三高女時，還曾帶領學生攀登新高山，由東埔進入八通關，沿途寫生高山景致與花木，雖然登山作畫的過程身體一定倍感辛勞，但內心卻是快樂滿足的。

難怪鄉原古統在1934及1935年參與最後兩回「臺展」分別出品的兩件「臺灣山海屏風」系列作品〈木靈〉與〈內太魯閣〉的右下角落，都留下「此中有真味」的用印。

1930年〈臺灣山海屏風──能高大觀〉

鄉原古統1930年開始推出以巨幅單色水墨描寫臺灣高山的大氣魄作品，來作為參與臺展的作品。六曲一雙的〈臺灣山海屏風──能高大觀〉，是第一件成品，畫面是具有地標性的能高連峰，他以獨特剛直短硬的筆觸，營造寫實性與裝飾性兼具的效果，並且以濃淡強烈對比的墨色，捕捉光線變化之下，連綿起伏的雄大山勢。在「臺展」會場中，這件讚頌大自然生命力，充滿視覺震撼力的的大型屏風，讓觀賞者為其氣勢所震撼。無怪當時報導評論說：「不管誰站在此作面前，都會說真是唐吉訶德的力作。觀看者靠近觀賞，或於遠處眺望的距離改變，可以察覺鄉原一邊使用各式各樣的筆觸，一邊製作出各種色彩的表現，而我對於重複遠眺後製畫面所感受到力量，感到興趣。但卻又不如當我靠近觀賞時，看到有如雕刻的肌膚般，富於變化的畫面，來得有樂趣。」

畫家攀登高山寫生的念頭，也可能會因為1930年10月27日發生霧社事件而深受影響被迫取消。這個抗日事件，對於這些善感的藝術家兼任教中等學校的日本教育者，應該心中頗受震撼吧。生活在同樣的土地上，不同種族、不同階層的人們，內心到底在想著的念頭是什麼呢？而這一切，會不會促使藝術家們的創作有所轉向？鄉原古統的方法，應該是無所畏懼的，以更真切的，更深入的踏查去了解臺灣，而後再以大山大海的大觀之作，來讚頌這個蓬萊之島。（P.82上圖）

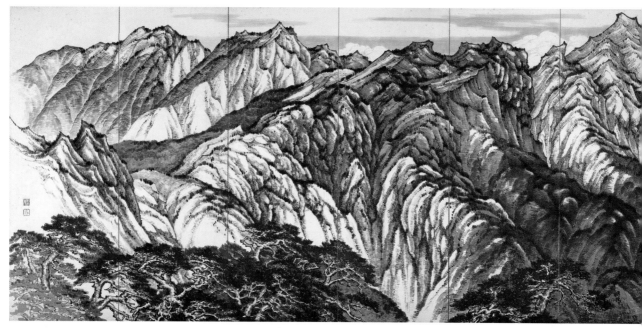

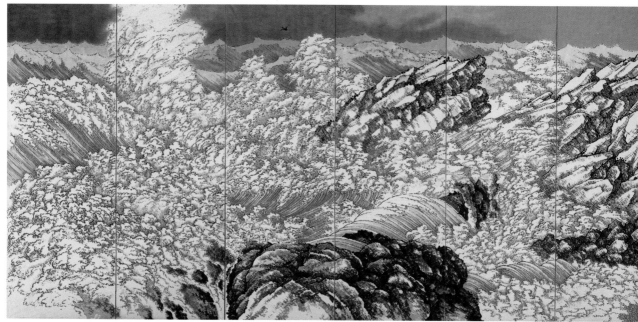

[上圖]
鄉原古統，〈臺灣山海屏風
──能高大觀〉，水墨、紙，
173×62cm×12，1930，臺
北市立美術館典藏。

[下圖]
鄉原古統，〈臺灣山海屏風
──北關怒濤〉，水墨、紙，
172.8×62cm×12，1931，
臺北市立美術館典藏。

1931年〈臺灣山海屏風──北關怒濤〉

　　〈臺灣山海屏風──北關怒濤〉畫出臺灣東北海岸非常具有地方
特色的「單面山」的壯闊海景。構圖視點以近景為主，造成令人難以
直視、洶湧海濤捲起千堆雪般的威嚇效果。當在第5回「臺展」展示之
時，即被評為「畫面中沖打岩石的怒濤，與天空、天地即將融合為一
處，是充滿鄉原的霸氣，並將之表露無遺的傑作」，並認定為是當時會

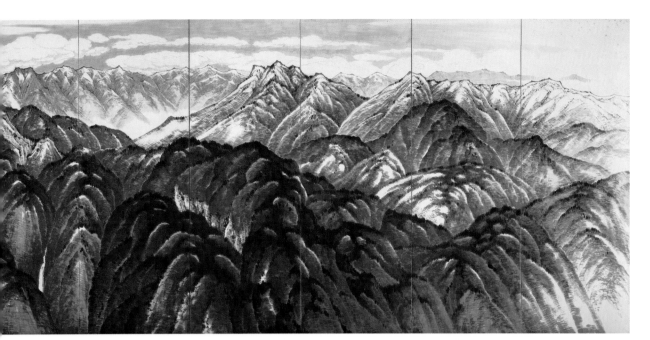

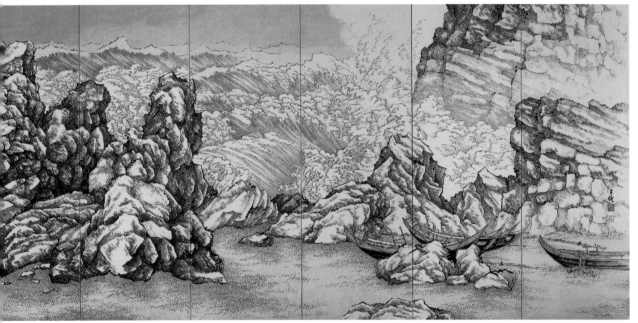

場中最精彩的畫作。

　　鄉原古統在第6、7回「臺展」的作品分別是〈玉峰秀色〉(P.84) 與〈端
山之夏〉(P.85上圖)；〈玉峰秀色〉在正中央屏風上描繪的是玉山堂堂的山
石與樹木，左右屏風則是以高山花卉植物作為搭配，評論認為此作具有鄉
原古統一貫的樸實與細緻畫風特色。而〈端山之夏〉卻是風格完全不同的
創新畫風，以簡潔的線描畫出單純簡要的山頂造型，評論則為「皴法不肯
多筆，叢樹求整練，亦居然有一種南畫的、即脫去臺展型的暗示。」

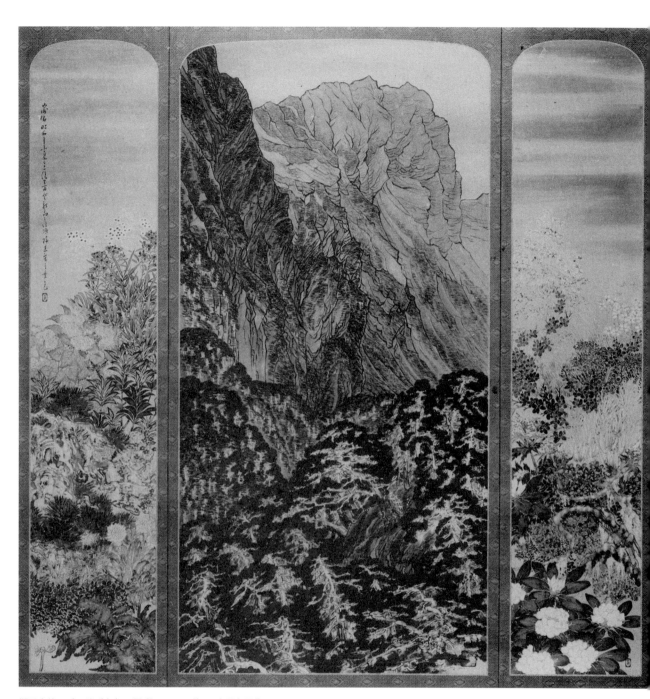

鄉原古統，〈玉峰秀色〉，膠彩，1932，第6回臺展參展作品。

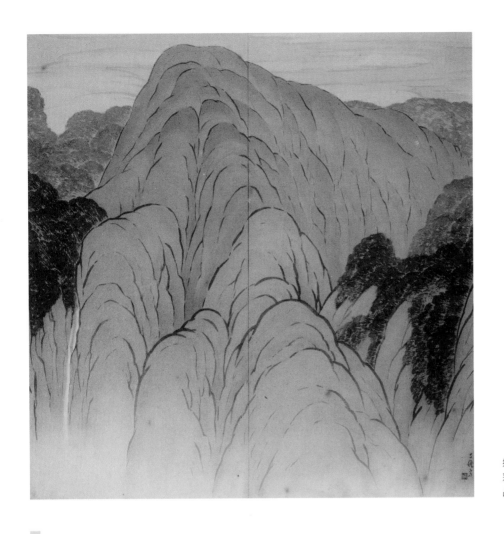

鄉原古統，〈端山之夏〉，膠彩，1933，第7回臺展參展作品。

1934年〈臺灣山海屏風——木靈〉

　　鄉原古統推出第8回「臺展」作品，是以阿里山千年神木為描繪主題的〈臺灣山海屏風——木靈〉，畫面上神木歷經歲月風霜，卻還是枝繁葉茂的挺立於山間，枝幹上的藤蔓和所有植物都生機勃勃。除了茂盛植物，山中還有出現在樹叢岩頂之上的猴子，全圖流露著臺灣大自然豐沛的原始力量以及靈動之氣。於是鄉原古統在這件巨幅作品中，也留下了「此中有真味」鈐印。

　　1934年10月參加臺灣日本畫協會展出的作品就是〈阿里山所見〉、〈玉峰〉等高山之作。可見鄉原古統1934年專注於阿里山區的踏查與創作。

「此中有真味」鈐印

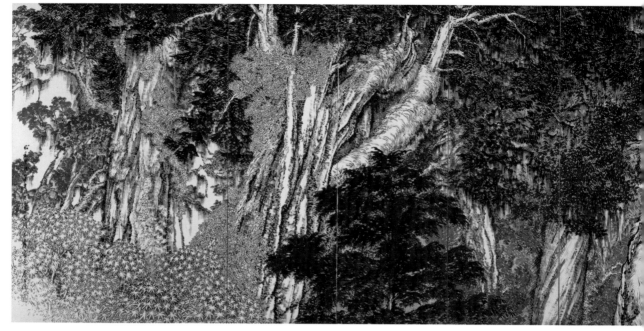

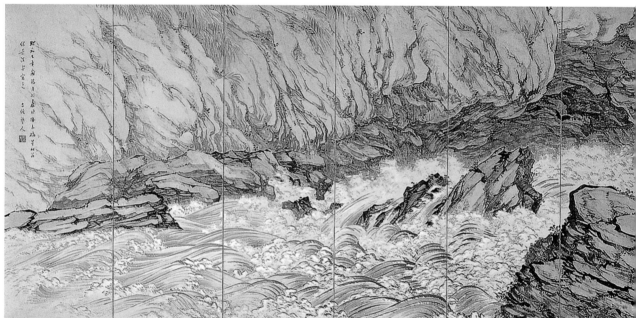

[下圖]
鄉原古統，〈臺灣山海屏
風——內太魯閣〉，彩墨、
紙，175.3×61.6cm×12，
1935，臺北市立美術館典藏，
此作初繪時未上色，至1948
年為了參加長野廣丘「文化
祭」方敷上色彩。

1935年〈臺灣山海屏風——內太魯閣〉

　　鄉原古統在1927年就對太魯閣峽的絕景傾慕不已，他在1936年10月《臺灣時報》發表一篇〈臺灣美術展十週年所感臺灣的書畫〉，寫道「加藤紫軒君，深入當時連臺灣在地人都很少知道的天下絕勝太魯閣峽谷，將其景緻都收入寫生帖內，並且常常向我們展示，令人稱美。」

　　所以鄉原古統在1935年以〈臺灣山海屏風——內太魯閣〉作為自己擔

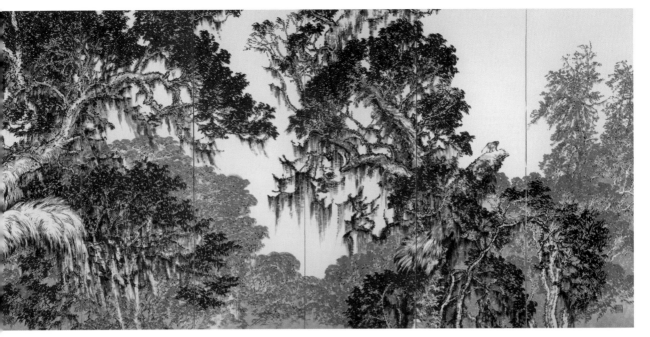

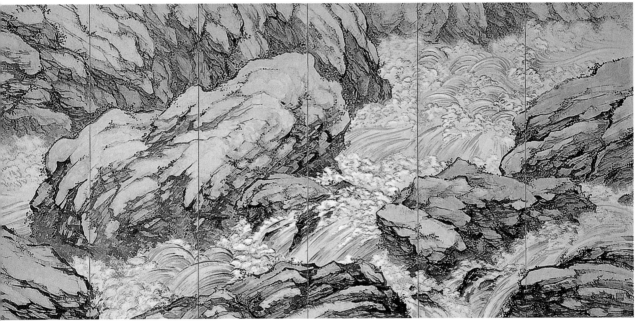

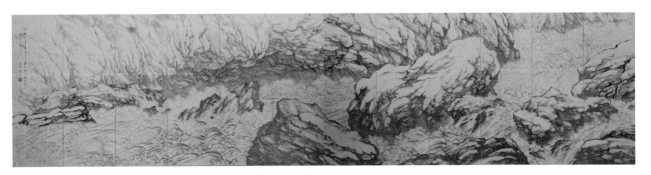

〈臺灣山海屏風──內太魯閣〉1935年參加第9回臺展參展時之樣貌。

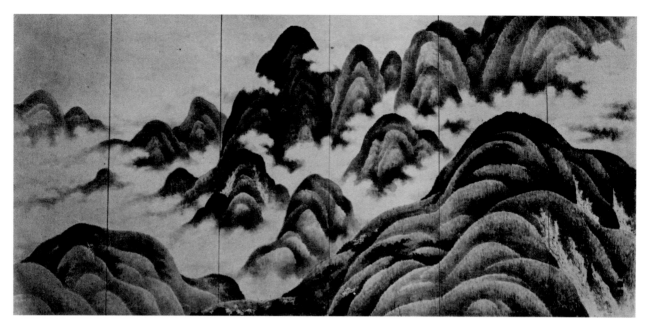

加藤紫軒，〈群山層翠〉（內太魯閣所見），1927，第1回臺灣美術展覽會參展作品。

始政四十週年紀念臺灣博覽會協贊會發行三張繪葉書之封面。

任「臺展」評審委員的最後一件參展作品，其實是對臺灣山海系列紀錄，堪稱是有力又華麗的結局。鄉原古統第9回的內太魯閣畫作，選擇流經內太魯閣峽的立霧溪湍急溪流與嶙峋岩壁為主題，墨分五彩、畫面筆勢快迅俐落，精彩地表現出岩面的重重特殊紋理以及湍湍激流的炫目。

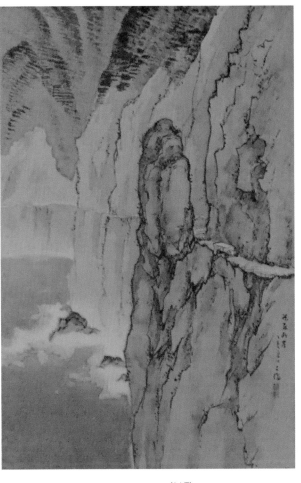

太魯閣峽谷作品之中，也留下了「此中有真味」的鈐印。據說古統在內太魯閣峽的製作過程中，為了有效掌握畫面的整體構圖與動勢，特別將作品攤開在臺北第三高女的室內體育場，然後就著臨時搬來的樓梯時上時下，修改畫面直至完成。

同年的1935年，「始政四十週年紀念臺灣博覽會協贊會」發行豪華版、具鄉土特色的繪葉書明信片，鄉原古統所畫的是〈蘇花斷崖〉，另外兩張則是木下靜涯畫〈淡水〉、呂鐵州畫〈蝴蝶蘭〉，封面則是由年輕畫家郭雪湖執筆。這也表示出在1935年，鄉原古統實地踏查太魯閣的美麗足跡，一圓臺展初期就懷抱的親訪東臺灣奇麗山川的夢想。

[左上圖]
始政四十週年紀念臺灣博覽會協贊會發行繪葉書，呂鐵州畫〈蝴蝶蘭〉。

[左下圖]
始政四十週年紀念臺灣博覽會協贊會發行繪葉書，木下靜涯畫〈淡水〉。

[右圖]
始政四十週年紀念臺灣博覽會協贊會發行繪葉書，鄉原古統畫〈蘇花斷崖〉。

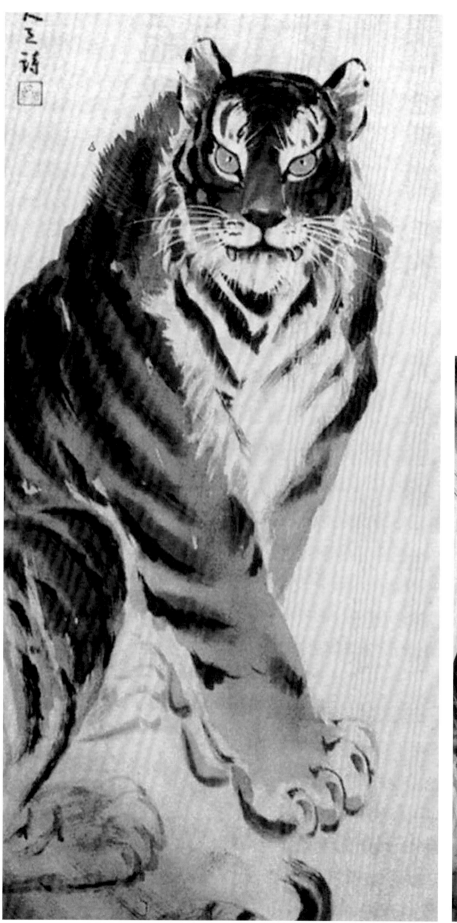

5.

在臺灣藝壇的交遊

早在「臺展」開辦之前，執教第三高女、備受官方倚重的、優秀畫家美術老師鄉原古統名聲日起之時，在1926年丙寅虎年新春，他畫了一幅〈猛虎〉迎接新的一年到來。畫面上的老虎目光炯炯，搭配背景蕭颯風雨，可謂虎虎生風、頗有王者氣勢。他援引明朝方孝孺畫虎題畫詩五言絕句：「踴躍谷生風，崢嶸百獸中，豈知王者瑞，足不履生蟲。」鄉原古統輕巧地點出：「一般人豈又知道，即使是傲立群雄、唯我獨尊的百獸之王，是連小蟲子都會以仁愛之心對待，不會輕易去踐踏牠的。」〈猛虎〉雖是自娛娛人之作，其實也可以是警世之言。無論是面對當時藝壇景況，甚至是政治社會情狀，這樣的提點與表達，確是可以提醒人心的。

[本頁圖]
1934年，第8回臺展審查委員合影。後排左起：鄉原古統、廖繼春、木下靜涯、鹽月桃甫、顏水龍；前排左起：藤島武二、陳進、松林桂月。

[左頁圖]
鄉原古統，〈猛虎〉（局部），絹本著色，131.5×40cm，1926。（右為全圖）

與日籍畫家往來

木下靜涯（1887-1988）

　　木下靜涯，原名木下源重郎，1887年生於日本長野縣，少年時期曾於上田市接受南畫家田中亭山指導。1903年離開家鄉前往東京，先入中倉玉翠門下，後入四條派的山水花鳥名家川瀨玉田的畫室，1909年進竹內栖鳳「竹丈會」畫塾，經過多方學習，木下靜涯不但具備良好寫生寫實技巧，對於南畫發展也頗有概念。1918年與「芝皓會」友人一起自東京出發，預計前往印度的阿姜塔石窟，途中經過臺灣並停留在此美麗之島進行寫生，1919年1月31日《臺灣日日新報》刊載的畫片是以「來遊中畫家」來稱呼木下靜涯，其後他為照顧身染急病的同行畫友而滯留臺灣，最終卻決定以專業畫家之姿而長居此地，靠著出售作品維持生計。1923年在淡水定居，住家是位於達觀樓西側的磚瓦二層樓房，面朝西南，擁有眺望觀音山與淡水河口的絕佳視野。自此，木下靜涯的作品取景觀音山和淡水河口者的數量大增。

　　例如1924年1月1日的《臺灣日日新報》第五版，就刊登了木下靜涯以「觀音山」為標題，所描寫的觀音山、淡水河、沙舟及戎克船的創作。木下靜涯淡水住處「世外莊」猶如北臺灣重要的藝文沙龍，臺、日藝術家及文人往來交流頻繁，因此自有許多畫家自此地畫出不少佳作。自從鄉原古統1936年返日之後，木下靜涯在臺灣畫壇的地位更加重要。

　　而他經常以水墨淡彩暈染技法表現雲霧瀰漫的水鄉風景，造就他最為人熟知的淡水圖像。〈江山自有情〉是木下靜涯於1939年自題的橫幅佳作，也是描寫自家附近觀音山下、淡水河畔的美好風光。木下是位專業畫家，雖鬻畫維生，卻從未正式絳帳授徒，畫風亦如其人，能夠兼具寫生

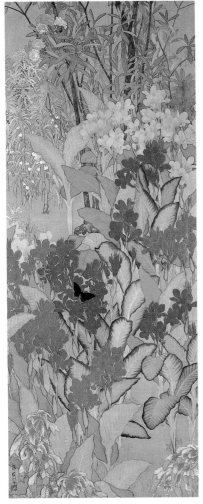

［上圖］戴著圓眼鏡的木下靜涯。
［下圖］木下靜涯，〈南國初夏〉，膠彩、絹，214.7×87.3cm，1920-30，臺北市立美術館典藏。

木下靜涯，〈江山自有情〉，
彩墨、絹，72×167cm，
1939，臺北市立美術館典藏。

與文人趣味，表現細緻而富水墨韻味。長期擔任「臺展」東洋畫部審查
員，與鄉原古統共同參與「臺灣日本畫協會」、「栴檀社」等團體。自
1919至1946年返日的藝術生涯，對於臺灣畫壇探索「地方色彩」的脈絡
與發展軌跡，展現了重要的指引力量。

石川欽一郎（1871-1945）

石川欽一郎身影。圖片來源：
藝術家出版社提供。

石川欽一郎，日本靜岡縣沒落幕府官員之
後，具有深厚中國漢學淵源，少年時期接觸俳
句、謠曲、南畫、日本畫等東方文化，另也學習
英語、西洋畫、信仰基督教，接受西方文化的洗
禮。1900年4月石川欽一郎擔任陸軍參謀本部通譯
官，開始十餘年陸軍通譯官的生活，這份工作促
使他到達中國，經歷過義和團事件及日俄戰爭，
石川欽一郎也以畫筆寫生，紀錄了當時的中國。
他於1907年11月來臺擔任臺灣總督府陸軍部通譯
官，隔年他便藉由描寫大稻埕後巷風光的〈小
流〉一圖，將自己以獨特眼光所發現的臺灣之
美，呈現在日本第2回「文展」的觀眾眼前。1909
年石川欽一郎兼任臺北中學美術教師，1910年再兼
任臺北國語學校囑託，1907至1916年第一次來臺期

[上圖]
石川欽一郎，〈奈良　春日大社〉，水彩，32.5×25cm，約1920。

[下圖]
石川欽一郎的著作，1932年出版的《山紫水明集》封面。
圖片來源：藝術家出版社攝影提供。

間，他熱心組織洋畫研究所「紫瀾會」、學生寫生班、舉辦水彩畫展覽、招待日本來臺畫家，1913年更於臺北發起每月一次的「番茶會」雅集，藉以提供在臺日人清新高雅的聚會活動，活絡藝文氣息，而石川欽一郎也在臺灣文化界逐漸累積令人敬重的名望。

　　1916年他辭職返日定居，之後旅行英、法、義等國。1924至1932年，又應臺北師範學校志保田校長之邀第二次來到臺灣，這次除了擔任臺北師範學校教師之外，還更積極的提倡寫生、參與全島性圖畫講習會、擔任愛徒倪蔣懷1929年於大稻埕創辦的「臺灣繪畫研究所」指導老師，他同時也是1927年臺灣首次官辦展覽臺灣美術展覽會的推手及評審。他並且不斷透過報紙這個新興的大眾傳播工具，以及出版專業創作書籍如《山紫水明集》、《水繪的第一步》、《課外習畫帖》等，推動臺灣學習藝術的風氣。於是臺灣第一批學習西洋畫的藝術家們，有極大部分是石川欽一郎啟發的學生，特別是當時在日本本土已呈現沒落的水彩畫科，透過石川的努力，重新在臺灣這塊土地上呈現躍動的活力，而石川欽一郎的水彩畫風及創作概念，也對臺灣畫壇產生深刻的影響。

　　石川欽一郎這位在臺灣西洋畫壇扮演啟蒙師的角色，與鄉原古統這位臺灣的東洋畫壇的最重要推手，兩人攜手在臺展的場域中，盡力透過藝術教育的力量，開啟臺灣人觀看臺灣的方式，兩人也各自熱心參與臺灣在野繪畫團體的培植，因此在論及臺灣近代美術史的開啟時，常被相提並論。

村上無羅（生卒年未詳）

　　村上無羅早年又名村上英夫，畢業於東京美術學校日本畫科，任
職於基隆女中、基隆中學。有關村上無羅的生平目前雖仍缺乏詳細資
料，但以當時畫家聚會照片上的相貌，以及一幅1921年〈茄子〉畫稿題
款：「自大正十年八月六日至八月十七日　日本畫科　村上英夫」來推
論，村上無羅出生年約在1905年前後幾年之間，而村上無羅曾在一篇文
章中提及結城素明是其老師、鄉原古統等人是其長輩云云，綜上都可推
斷村上無羅與陳進等人的年齡相差應該不大。

　　村上無羅在1927年9月26日「臺展」之前即參加了基隆「亞細亞畫會
展」於基隆公會堂，1927年〈基隆燃放水燈〉，獲得了首回「臺展」東
洋畫特選的榮譽，此後，村上無羅在「臺展」、「府展」等官方展覽中也
不斷參展且屢獲佳績。1928年7月7日他於基隆公會堂舉行個展，活躍於
畫壇的他與臺灣畫家交遊密切，1930年2月「栴檀社」成立事務所於臺北
神島裱具店，成為當時臺灣民間最大的東洋畫研究團體，成員有鄉原古

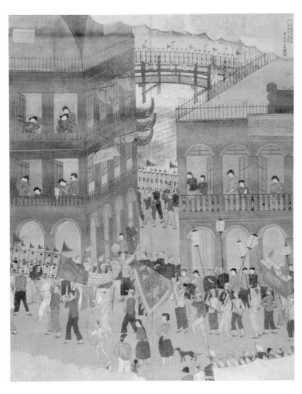

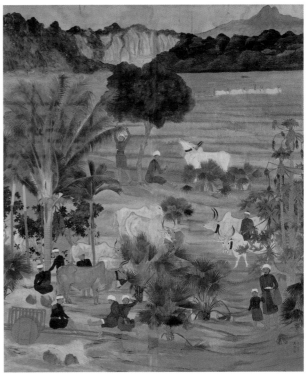

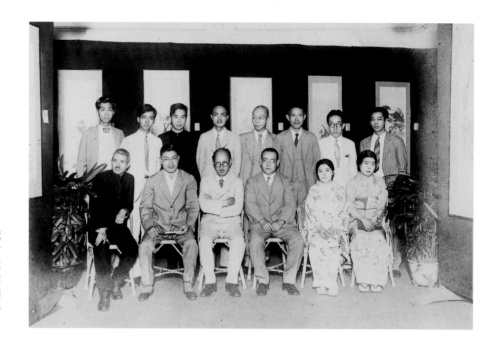

1934年「栴檀社」舉辦展覽時合影。前排最左為鄉原古統、左三鹽月桃甫，右一為陳進；後排左起：蔡雲巖、郭雪湖、村上無羅、呂鐵州、野間口墨華、木下靜涯、秋山春水、陳敬輝。

統、木下靜涯、村上無羅、村澤節子、大岡春濤、宮田彌太郎、那須雅城、野間口墨華、國島水馬、林玉山、陳進、郭雪湖、蔡品等人，1930年4月初，「栴檀社」於乃木町的陸軍偕行社舉辦首屆展覽，展出作品共三十一件。村上無羅的家族照片也是占據鄉原家中相簿很多篇幅，足見兩人深厚交情。

鹽月桃甫（1886-1954）

　　鹽月桃甫（善吉）日本九州宮崎縣出身，1912年東京美術學校圖畫師範科畢業，1921年來臺至1946年返鄉，二十餘年間，鹽月熱情投入臺灣美術活動，除了長期擔任臺灣美術展覽會的審查員，還曾在學校與畫塾指導學生，成為日治時期臺灣西洋畫壇的重要領導人物。在臺時期，鹽月桃甫特別偏愛臺灣原住民的題材，無論個別肖像或大型祭典場面的描寫，都能準確傳達出藝術家對不同族群文化特色的深刻觀察。1946年3月鹽月桃甫返日；同年木下靜涯也返日。因為與鄉原古統同為臺北的中等學校教師，兩人曾結伴深入踏查臺灣秘境，也長期共同為臺展的評審與經營奉獻心力，所以具有參與臺灣美術展覽制度建立的患難交情。

1929年，鹽月桃甫所作第3回
臺展〈火祭〉油畫。

鹽月桃甫（右1）在臺北第一
中學宿舍的家居客廳。

和臺籍畫家交遊

張李德和（1893-1972）

　　西螺李德和女士與嘉義張錦燦醫師共締良緣，婚後李德和女士冠夫
姓，兩位藝術愛好者為臺灣藝文發展開創一段精彩的時光。1914年張錦

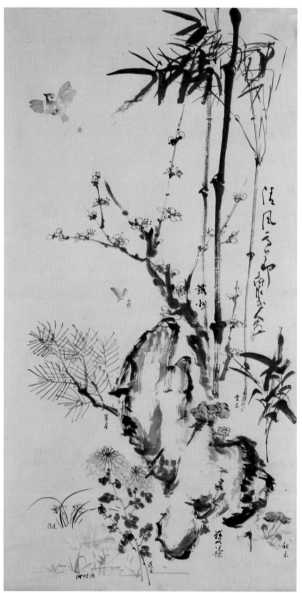

[上圖] 張李德和身影。

[下圖] 張李德和等人合繪，〈清風亮節〉，彩墨、紙本，153×80cm，1942以前，臺北市立美術館典藏。

燦在嘉義開設諸峰醫院，1921年遷至現國華街95號址，此醫院1929年改建為洋樓，樓上設一書齋名為琳瑯山閣，庭園取名逸園，詞人墨客經常雅聚於此。張家不但是南北文士經常聚吟的場所，也是島內外名儒雅士造訪的地方，不但木下靜涯、鄉原古統等日籍畫家曾經拜訪，並於書畫合輯中留下畫跡，大陸畫家王亞南也曾長住在琳瑯山閣一段時間。雖然1945年琳瑯山閣遭飛機轟炸夷平，但1947年重建後仍設庭園雅集。

以張李德和為核心的詩會如連玉詩鐘會、琳瑯山閣吟會、題襟亭填詞會等，而包含木下靜涯、鄉原古統、村上無羅、林玉山、張李德和、呂鐵州、郭雪湖、黃水文、盧雲生（友）、朱芾亭、曹秋圃、鄭香圃、林臥雲、蘇朗晨等人的書畫作品，則散見於《琳瑯墨寶》（琳瑯山閣藏珍）、《琳瑯山閣墨寶》、《墨寶長馨》、《筆影墨舞》（墨寶）、《瀚墨因緣》、《書畫千秋》等書畫合輯，這批張李德和女士的舊藏，見證了這一段臺灣美術的發展。這些日治時期南臺灣藝術重鎮所留下的書畫合輯，可搭配北美館2002年自大稻埕蔡家蒐羅的八套木下靜涯舊藏《好古帖》、《帆影夢痕》等書畫合輯，做為研究日治時期東洋畫壇與文化界人士互動及交遊狀況極重要的畫跡史料。

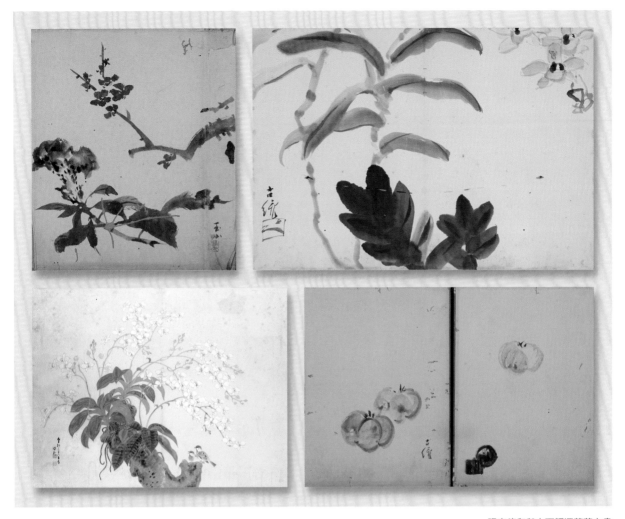

張李德和與木下靜涯舊藏之書畫合輯，是研究日治時期東洋畫壇與文化交遊的珍貴史料。右上及右下圖為鄉原古統拜訪張李德和家所留下的畫跡；左上圖為林玉山作品；左下圖為張李德和繪於1940年之作品〈蝴蝶蘭〉，現由臺北市立美術館典藏。

郭雪湖（1908-2012）

　　郭雪湖生於臺北大稻埕，1917年就讀日新公學校，三年級時因導師陳英聲的啟蒙而開始水墨及水彩技法的練習，不但間接接受臺灣總督府國語學校石川欽一郎一門的寫生觀念，另一方面也經由借閱陳英聲藏書，進行著中國及日本水墨名作的臨摹，此時奠定了郭雪湖繪畫興趣。日新公學校畢業後，考入臺北州立工業學校，因興趣不合毅然退學，1924年進入大稻埕蔡雪溪畫館拜師，藝名為雪湖，不到一年時間，靈巧的郭雪湖離開師門自立門戶，開始了職業畫家的生涯。

　　1935年與林阿琴新婚的郭雪湖，隨即於同年的6月9日，與呂鐵州、林錦鴻、陳敬輝、楊三郎、曹秋圃等人，共同成立了「六硯會」，7月14至27日更舉行「六硯會」第1回講習會，講師為郭雪湖、呂鐵州、陳敬輝、秋山春水等人，另外還邀請特別講師木下靜涯、鄉原古統等名家。

可見郭雪湖獲得了林阿琴這位藝術伴侶的大力支持，畫業當能更加精進。反觀林阿琴婚後卻因全力支持丈夫的繪畫事業，藝術生活圈雖然擴大，但其創作能量卻急劇萎縮，相夫教子照顧家庭的重擔使然，最終，她只以作為專業畫家伴侶的角色，展開另類的藝術人生。

明於世事、眼光精準的郭雪湖，日治時期悉心跟隨恩師鄉原古統，並且加入「栴檀社」、「六硯會」等重要集會，另外也曾參加「臺陽美展」東洋畫部。戰後初期他受聘為長官公署諮議，並與楊三郎等人籌組「臺灣省全省美術展覽會」（省展），另外也擔任「臺灣全省學生美

郭雪湖1954年至日本鹽尻拜訪睽違數十年的鄉原古統之紀遊合影。

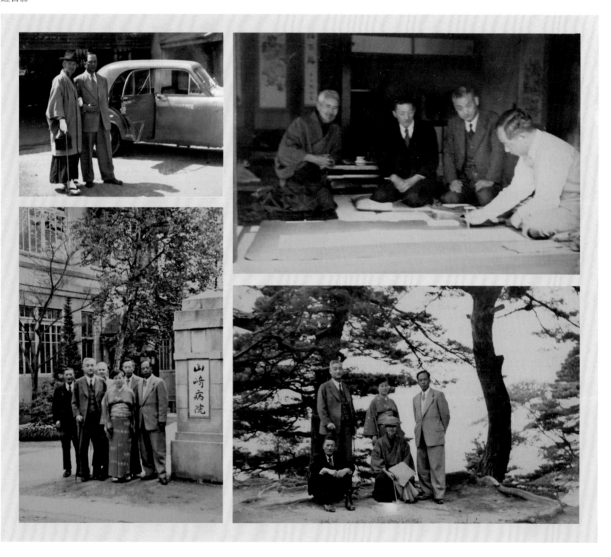

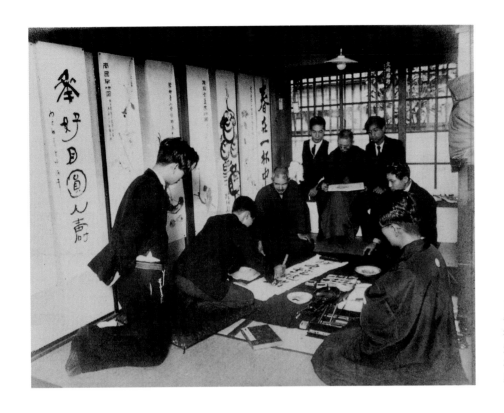

1935年於鄉原古統宅第舉行每年一度的初春會。參加者有：陳敬輝（左1）、郭雪湖（左2）、鄉原古統（左3），後排坐者左起：村上無羅、曹秋圃、蔡雲巖。

術展覽會」審查委員及「臺灣全省教員美術展覽會」顧問，他更創辦了全臺第一所經由教育局正式立案通過的「雪湖美術教室」。1954年他到了日本拜訪睽違數十年的師長，1964年郭雪湖離臺移居日本，之後的歲月更遍歷泰國、菲律賓、印度、中國大陸、美國等地，他注重創作發展也著意人生的經營，創作歷程自足而平順。

陳敬輝半身像。

陳敬輝（1911-1968）

　　陳敬輝出生於新店傳教師郭水龍之家，後過繼給舅父陳清義牧師，舅母是馬偕醫師長女偕媽連女士，少年即隨陳牧師東渡日本在京都居住，1929年自京都市立美術工藝學校畢業，1932年自京都市立繪畫專門學校（京都市立美術大學前身）日本畫科畢業後即返臺定居，之後長期任教於淡水純德女子學校及淡江中學，直至1968年過世為止。

　　陳敬輝1932年加入「栴檀社」及「麗光會」，與畫友切磋畫

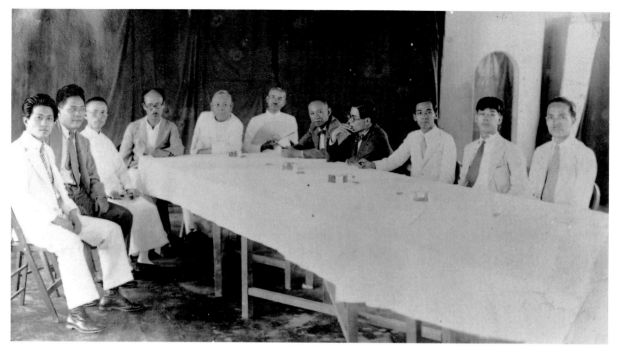

1935年，六硯會舉行籌備會時的合影。右起：呂鐵州、陳敬輝、郭雪湖、兩名記者、鄉原古統、尾崎秀真、鹽月桃甫、曹秋圃、楊三郎、林錦鴻。

陳敬輝參加第4回臺展（1930）作品〈女〉。

藝，1935年6月9日還與呂鐵州、林錦鴻、曹秋圃、郭雪湖、楊三郎等六人組成「六硯會」。

除了熱心參加民間藝術社團，陳敬輝也積極參加臺、府展等官方展覽，也都獲得不錯的成績。陳敬輝最擅長人物題材，特別是女子像，從1930年作品〈女〉入選第4回「臺展」開始，陳敬輝的女子像不斷參展入選，並曾獲「臺日賞」、府展「免審查」的資格。他也擅長風景畫，筆下清雅的淡水風光，也令人耳目一新。自1946年起他開始擔任全省美展、教員美展、全省學生美展審查委員，參展作品仍以優美的摩登仕女人像，最為人稱道。由於是臺北東洋畫壇的明日之星，所以與鄉原古統也有許多互動交流，留下不少合照的身影。

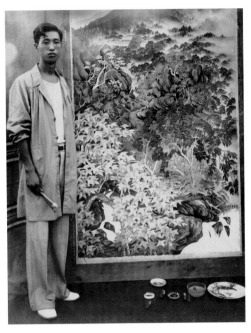

蔡永（1908-1977）

　　蔡永，又名蔡雲巖（岩），1908年生於士林，1919年至1925年於士林公學校就讀，畢業後進入郵局工作，利用餘暇自學繪畫技巧。1930年以〈靈山的芝山巖〉首次入選「臺展」，從此蔡雲巖持續參加「臺展」及府展的繪畫競賽，並有十餘次參展入選的畫歷紀錄。此外，蔡雲巖至遲自1933年第4回栴檀社時，已成為該社會員，1934年鄉原古統代表栴檀社十六位日、臺畫家敬獻溥儀《臺灣風景畫帖》時，蔡雲巖也名列其中，可見他在當時的繪畫表現，已受臺灣東洋畫壇認可。蔡雲巖是臺灣膠彩畫家中，少數幾位私淑木下靜涯的學生，雖然不知何時開始跟隨木下靜涯學畫，但從1936年的結婚照看到木下靜涯出席，以及日後木下靜涯將大批畫稿及私人物品放置蔡家，可見兩人的確相當親近，實際上從目前所存的未公開的畫稿小品畫作中，更可看出木下靜涯的部分畫風，不斷地被蔡雲巖臨摹、消化、練習、引用。不過蔡雲巖入選臺、府展的大幅作品，主要還是以構圖細密繁雜、色彩明麗豐富為主要特色，表現出個人獨特的寫生及裝飾性畫風。由於熱心參與臺北的東洋畫壇，因此與鄉原古統的互動也很密切。

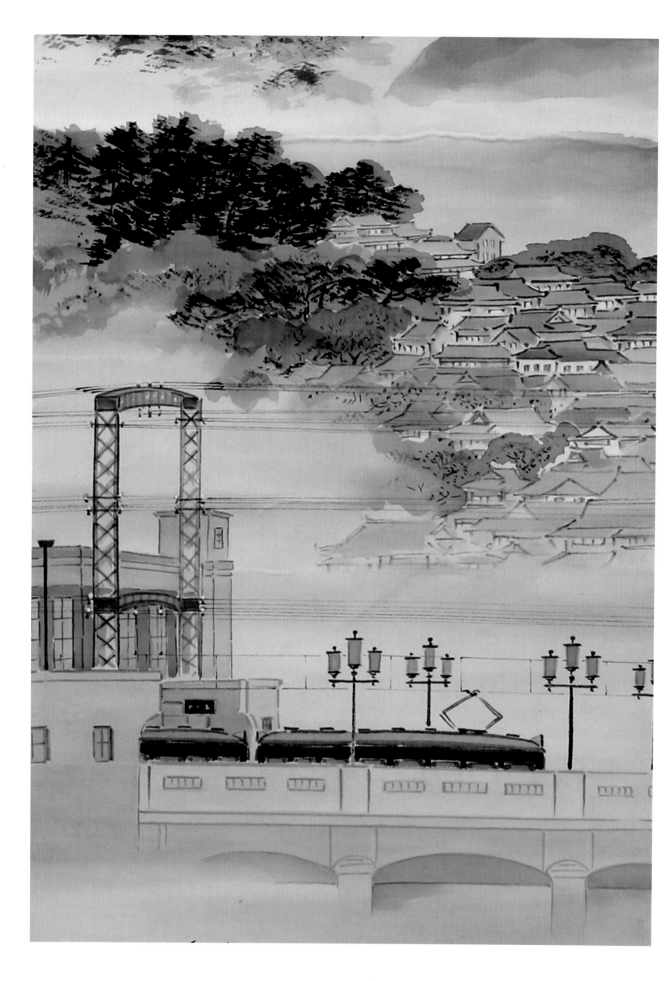

6.

返日歸鄉

鄉原古統自臺返日之後，於1937年所完成的〈春之庭〉、〈夏之庭〉兩曲屏風。根據其子鄉原真琴書寫一則有關這兩件作品的創作記述如下：「1936年3月，鄉原古統從臺灣移居回到日本福岡北部舅父（養伯父）家，鄉原古統很快開始屏風繪製的工作，從春天初綻的花草樹木開始寫生，……在庭園附近伯父伯母眼前畫著屏風，兩位老人家非常的開心。夏天時鄉原古統再畫一景，總共完成〈春之庭〉、〈夏之庭〉兩件屏風。從臺灣回到日本，鄉原古統度過心身藝都充實的新的一年。」

[本頁圖]
鄉原古統晚年時期攝於居家附近賞雪情景。

[左頁圖]
鄉原古統，〈神戶風景〉（局部），膠彩、絹，195×55cm，1938，日本本洗馬歷史之里資料館典藏。（全圖見P.108左圖）

漫漫歸鄉路

鄉原古統因為受到家鄉親人頻頻召喚，也顧念著母親及鄉原琴次郎、鄉原保三郎等親人年歲都已屆七、八十歲高齡，加上臺灣生活繁忙，也讓患有氣喘宿疾的自己身心備感辛勞，因而決定接受琴次郎的建議，於1936年3月辭去教職離開臺灣，舉家遷居日本相對溫暖的兵庫縣，與最年長也無子嗣的鄉原琴次郎同住，暫且不回歸氣候嚴寒的長野高山

鄉原古統，〈春之庭〉，
彩墨、紙，170×93cm×2，
1937，臺北市立美術館典藏。

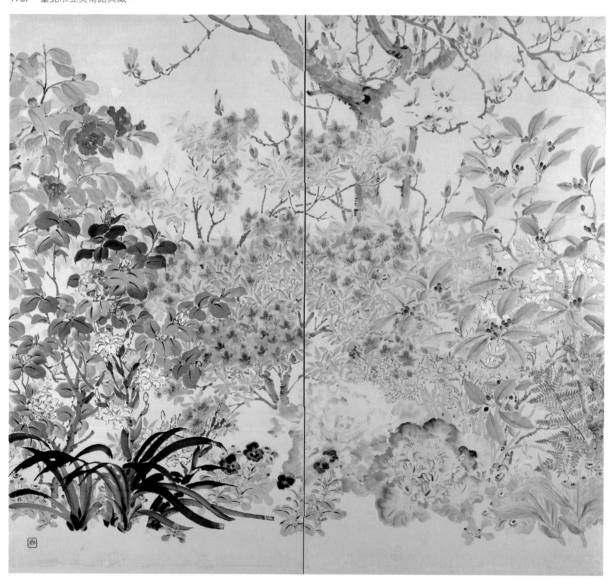

故居。

　　1936年3月2-3日，由「六硯會」主辦，在臺北的菊元百貨舉辦了鄉原古統送別展。當時《臺灣日日新報》記載，1936年3月5日下午2時18分，鄉原古統從臺北車站出發，而後搭船回日本，前往兵庫縣西宮市武庫郡精道村打出濱11番地，也就是在現今的蘆屋市。雖然根據鄉原真琴回想書寫的資訊描述：「1936年3月，鄉原古統從臺灣移居回到福岡北部舅父家。」但養伯父（舅父）琴次郎的家園，無論是在兵庫縣濱臨大阪灣

鄉原古統，〈夏之庭〉，
彩墨、紙，170×93cm×2，
1937，臺北市立美術館典藏。

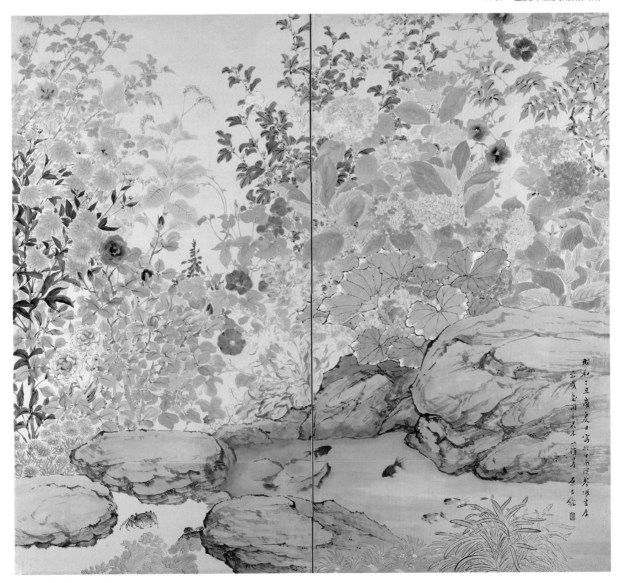

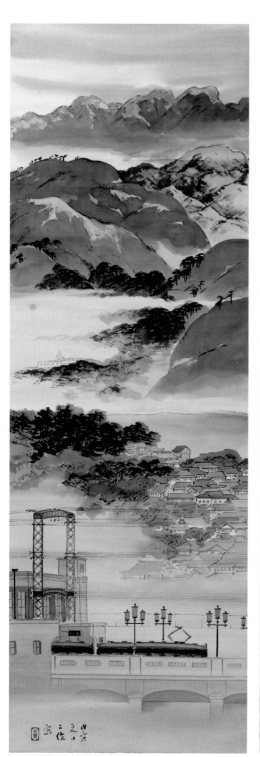

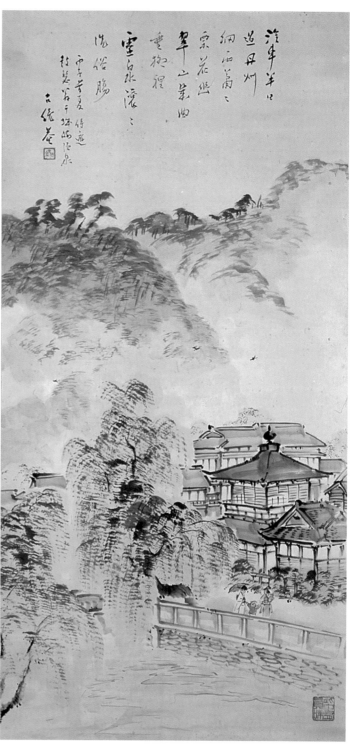

鄉原古統，〈神戶風景〉，膠彩、絹，195×55cm，
1938，日本本洗馬歷史之里資料館典藏。

鄉原古統，〈城之崎溫泉〉，1936，松本市立美術館典藏。

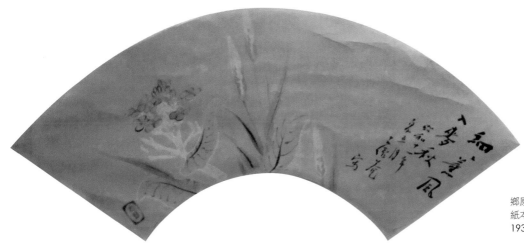

鄉原古統，〈麥秋〉，
紙本著色，49×52cm，
1936。

岸的蘆屋市或西宮市，都是所謂的甲南地區。其地理位置比鄰神戶市，現今也是著名的觀光港市。鄉原古統在1936年10月號《臺灣時報》發表的一篇長文〈臺灣美術展十週年所感臺灣的書畫〉，文中也傳達了對於剛離開不久的臺灣，一種殷殷的想念與期盼：「今日在遙遠的日本甲南海邊，傍晚月光下傾聽滔滔的海浪聲，常常懷想起遙遠的臺灣畫友的事跡。」

1936年鄉原古統剛剛回到日本的夏日，他陪伴長輩琴城（琴次郎）來到半日車程可達，兵庫縣北邊豐岡市靠近日本海的城崎溫泉旅行，〈城之崎溫泉〉是一幅輕快的墨彩行旅記遊，作品右下角，也鈐有

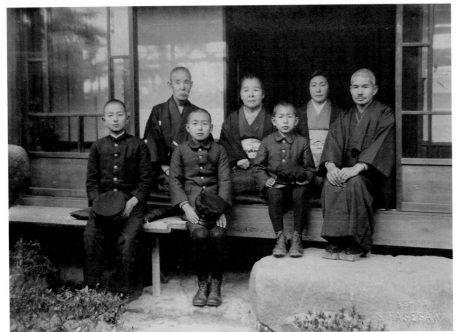

鄉原古統1936年剛返回日本肖像。

蘆屋時期家居，鄉原古統（右1）
家族與琴次郎夫婦（後排左1、
2）合影。

一方「此中有真味」的印章。此中真味，雖然與臺灣山海屏風都是深刻滋味，但品嘗起來卻是有所不同。1936年夏天5月的扇面，款識「細細薰風入麥秋，昭和十一年夏五月，古統庵寫。」畫面淡淡帶著日本纖細清寂的滋味。1936年秋天，細心陪伴養伯父的鄉原古統，還與他合作一幅〈琴城翁謹書古統竹之圖〉，足見承歡膝下之情境。

鄉原家在鄉里中一向是個重視教育、感情緊密、富有名望的仕紳家族。1937年〈子子孫孫永寶用〉的合作畫，畫面雖然筆墨簡單，意象平凡，但是對於鄉原及堀江兩家族來說，這件作品的確意義非凡，值得子孫好好珍惜家傳永寶。因為參與合作畫的成員，除了鄉原古統夫妻，還包含各地聚合而來的鄉原古統的生父、生母、養父、養母、從兄弟（同祖父的兄弟）等親族。鄉原古統時年五十一歲，養伯父（琴城）八十二歲，生父（柳市）八十歲，養父（呆人）七十七

[左圖]〈琴城翁謹書古統竹之圖〉鄉原古統與養伯父琴城合繪於1936年，日本本洗馬歷史之里資料館典藏。

[右圖]鄉原古統與琴城、呆人（保三郎）合繪〈南山壽〉，日本本洗馬歷史之里資料館典藏。

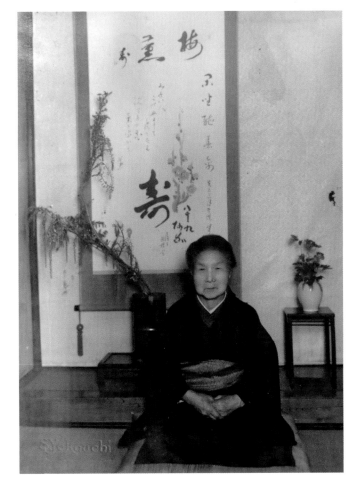

歲，生母（阿加女）七十二歲。

　　家族還有一件可愛的合作〈南山壽〉掛軸，簽畫呆人的是鄉原保三郎，鄉原古統與琴城、呆人的合作畫，寫的是寓意「壽比南山」高。

　　另外這樣的群體合作創作以祝賀的模式，也出現在1953年鄉原古統親友一同為其生母阿加女祝壽的家族合作畫，紅梅及大大的壽字增添喜氣，就掛在家族的客廳，母親並在作品之前與之合照，雖然只是親朋好友非專業的作品，

[左上圖]
鄉原古統家族1937年的合作畫〈子子孫孫永寶用〉，日本本洗馬歷史之里資料館典藏。

[右上圖]
1953年，家人為鄉原古統生母阿加女祝壽的合作畫。

[下圖]
鄉原古統生母阿加女與祝壽畫合影。

111

卻是彰顯這個愛好文藝、感情深厚的家族的極有意義的重要作品。

　　1938年〈神戶風景〉（P.108左圖），是回到關西不久，畫風清妍的寫生掛軸，把神戶都會的交通便捷及現代性風光俐落的描繪出來。紙本著色的〈奈良井川之朝〉也是鄉原古統回到日本的前十年，大約是1936至1946年間所畫的名所風景，畫風與1935年前後為臺灣所繪製的名所繪葉書明信片的清麗構圖及筆墨色彩畫法頗為一致。

　　1940年〈百事大吉〉，款識：「皇紀二千六百季元旦試毫於橋南蘆濱村舍　古統」；1941年〈落葉〉（P.114上圖），款識，「昭和辛巳歲冬十二月於蘆濱邨舍寫此　古統」，都是鄉原在關西孝親養身的小品之作。

　　1946年，六十歲的鄉原古統搬遷回到長野松本廣丘鹽尻故居，重啟山村恬靜生活。1948年六十二歲的他，以〈臺灣山海屏風──內太魯閣〉（P.86、87下二圖）敷彩上色，參加由長野廣丘村藝文人士所籌辦的「文

[左頁上圖]
鄉原古統所作〈奈良井川之朝〉，松本市立美術館典藏。

[左頁下圖]
鄉原古統，〈百事大吉〉，紙本著色，37×71cm，1940，山崎家收藏。

鄉原古統（前排中）與廣丘村文藝同好會成員合影。

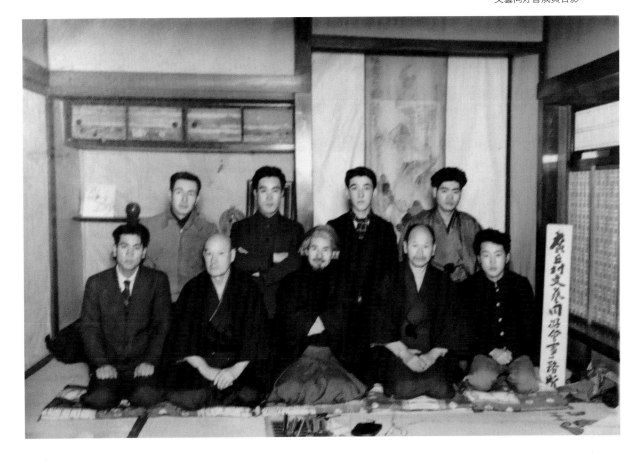

化祭」。擅於繪畫的巨匠，聲名不脛而走，受邀參加「廣丘村文藝同好會」。鄉原古統回到松本之後，畫了許多小幅作品，大部分是致贈親朋好友的小品冊頁，目前看到的有許多是相互交遊酬酢之作。特別是年初新春時節的祝賀作品，簡潔畫出屬於該年分的生肖動物，做出符合節令氣候的畫面或是祝壽、慶賀開店等等，又或者是純粹感時傷景、聊表心情等等。也就是春天畫櫻花、夏天畫桃，秋天畫楓葉、菊花，充滿節氣之美的小品冊頁。1955年乙未吉旦古統山人畫的〈追羽根〉（毽子）小品，這是過年時的應景遊戲，手打羽毛毽子，十分可愛。

如果把鄉原家藏的臺灣青壯年時期的新春賀歲，比較晚年致贈友人的生肖賀歲圖冊，其細節及精巧度確有差別。有趣的是，2019年4月的拜訪調查中，發現分別收藏於太田與山崎兩位好友家中的蘭花，〈蘭〉，款識分別為：「為太田君辛卯春日　古

[左上圖] 鄉原古統，〈桔梗〉，水墨、紙本，27×24cm。

[右上圖] 鄉原古統，〈追羽根〉（毽子），紙本著色，27×24cm，1955。

[左下圖] 鄉原古統，〈立雛〉，紙本著色，27×24cm，1914。

[右下圖] 鄉原古統，〈立雛〉，紙本著色，27×24cm。

[左頁上圖] 鄉原古統，〈落葉〉，絹本著色，53×45cm，1941，松本市美術館典藏。

[左頁下圖] 鄉原古統，〈菊〉，27×24cm，紙本著色，圖片來源：攝於信古堂。

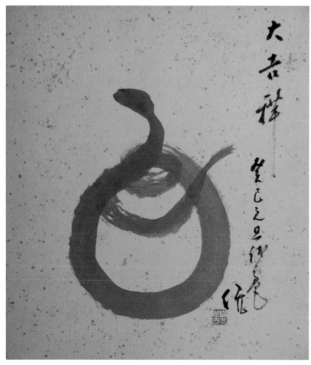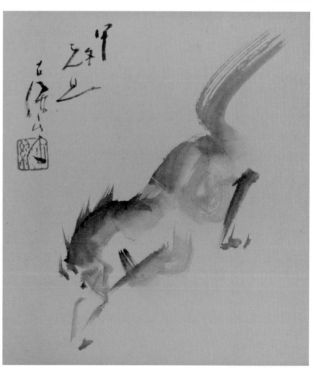

[上圖] 鄉原古統，〈癸亥〉，紙本著色，27×24cm，1923。

[上圖] 鄉原古統，〈乙丑〉，紙本著色，27×24cm，1925。

[下圖] 鄉原古統，〈蛇〉，紙本著色，27×24cm，1953。

[下圖] 鄉原古統，〈馬〉，水墨、紙本，27×24cm，1954。

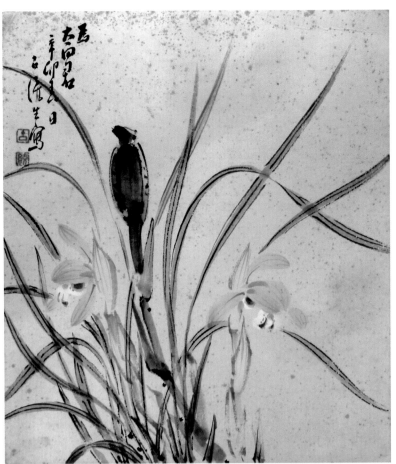

鄉原古統，〈蘭〉（致太田），
紙本著色，21×18cm，
1951。

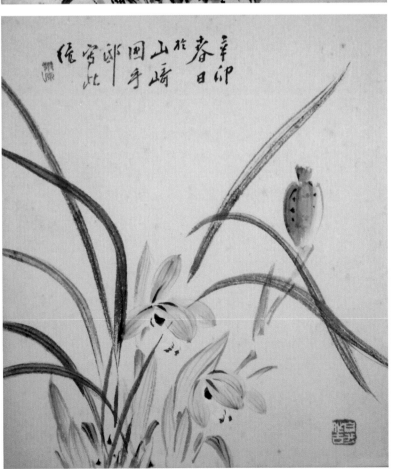

鄉原古統，〈蘭〉（致山崎），
紙本著色，27×24cm，
1951。

統生寫」（P.117上圖）、「辛卯春日於山崎國手邸寫此 統」（P.117下圖）。兩件作品不但同樣是1951年春天所畫，而且看起來是描繪同一盆蘭花，只不過是左、右位置互換而已。

1951年以當年松本中學同學為中心，在松本為他籌組一次大型個展「鄉原古統日本畫展」。日治時期他在臺灣所創作的作品，包括「臺灣山海屏風」系列壯闊的巨幅作品，這才在日本完整盛大展出。同年12月，他以與山崎合作之〈七福神〉，參加在松本幼稚園舉行的「中信書道會」展覽。1954年，鄉原古統又再盛大的舉行一次「甲午展」。在1954年展覽之時，他也畫了許多小品致贈親友。

［上圖］
「鄉原古統日本畫展」首次展出在臺灣所作作品，包括「臺灣山海屏風」等巨作，眾人合影於〈能高大觀〉一作前。

［下圖］
1951年，在松本舉辦「鄉原古統日本畫展」，鄉原古統（後右2）與親友合影於展場門口。

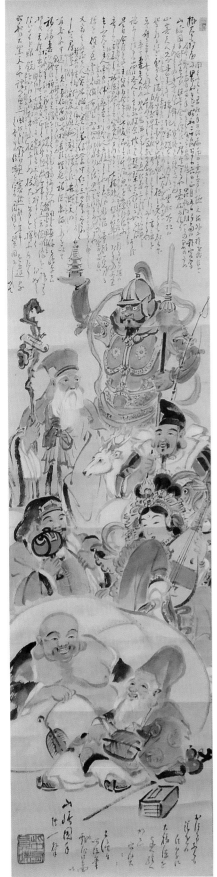

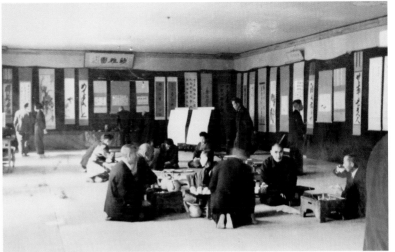

[上圖] 1951年「中信書道會」展覽現場。

[中圖] 1954年9月26日，「鄉原古統近作展」之展覽現場。

[下左圖] 鄉原古統，〈青椒與茗荷〉（甲午展紀念），紙本著色，27×24cm，1954。

[下右圖] 鄉原古統，〈木通果〉（甲午展紀念），紙本著色，27×24cm，1954。

[左圖] 1951年〈七福神〉合作畫，參加「中信書道會」展出。

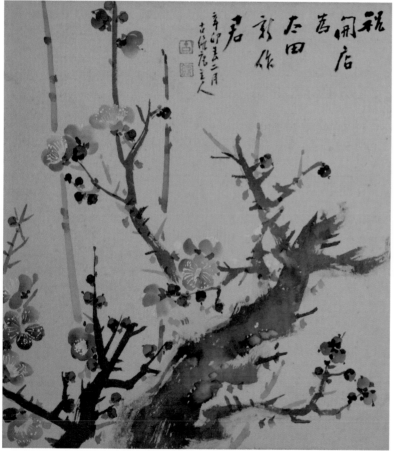

[上圖]
鄉原古統曾致贈雲居鶴店主畫作,至今仍懸掛店內,並印於包裝紙上。

[下圖]
鄉原古統,〈梅〉,紙本著色,27×24cm,1951。

鹽尻雲居鶴

和菓子店「雲居鶴」,靠近鄉原古統的母校「廣丘小學校」,位置都是在1992年新設立的鹽尻短歌館的周邊,自來這附近就是鄉原古統生活走動的範圍。1951年古統庵主人在春天畫了〈梅〉一圖,來祝賀太田新作的和菓子鹽羊羹店開店。款識:「祝開店 為太田新作君 辛卯春二月 古統庵主人」。鄉原古統於雲居鶴開業以來曾致贈店主數幅畫作,至今仍懸掛於店內,並印於販售品包裝紙上。足見藝術家的創作,已與生活緊密結合,這也是文化人士生活的日常。

1952年壬辰夏日,為太田新作繪製的和菓子糕餅點心的茶食畫作,至今仍掛在店面重要之處。同年秋天10月中旬在廣丘村莊中,古統山人畫了成熟栗子,題記為〈山村秋奧〉(P.122左上圖);藍菊、黃梨、紅柿題記〈故山秋色〉(P.122左下圖)等秋天花果物產,致贈太田君。而這些小巧畫面,又恰巧搭配和菓子店茶食的意象,足見兩人彼此四時唱和,實在富饒趣味。

[上圖] 鄉原古統，〈朝顏〉，紙本著色，27×24cm。

[下圖] 松本鹽尻雲居鶴鹽羊羹店。

[左圖] 1952年夏天，鄉原古統為太田繪製的茶食畫作，畫中圖像被印製成包裝紙。

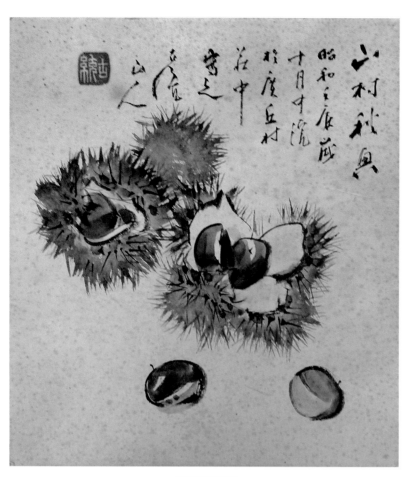

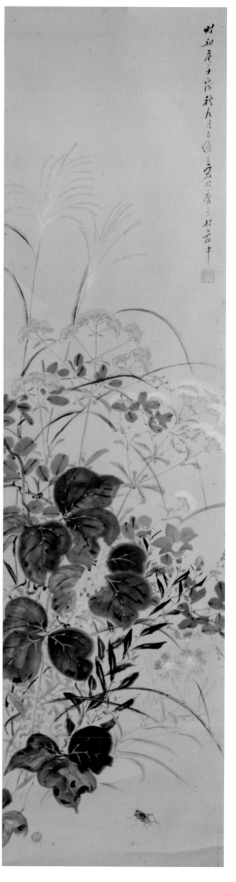

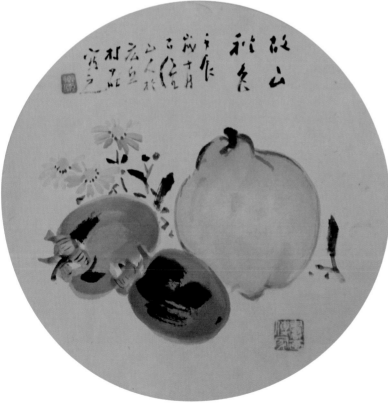

1953年5月，為太田新作的新建食品工廠，古統山人於癸巳歲5月畫了〈石楠花〉來慶賀。1960年充滿日式纖細雅致風情的〈秋乃七草〉，款識：「昭和庚子歲秋九月古統生寫於廣丘村莊中」，也是太田新作家藏。

1961年的〈壽〉(P.124) 三幅對，也是七十五歲的鄉原古統送給雲居鶴主人的祝壽之作。昭和辛丑歲源古統寫，右對是「嘉辰令月歡無極」，左對是「萬歲千秋樂未央」。主軸是以松、竹、梅、龜、鶴等祥瑞長壽之物，有「鶴千年，龜萬年」的寓意。更有趣的是畫中的烏龜竟長著長毛，經查在日本有種綠毛龜（蓑龜），會在龜殼上長滿綠色水草，這

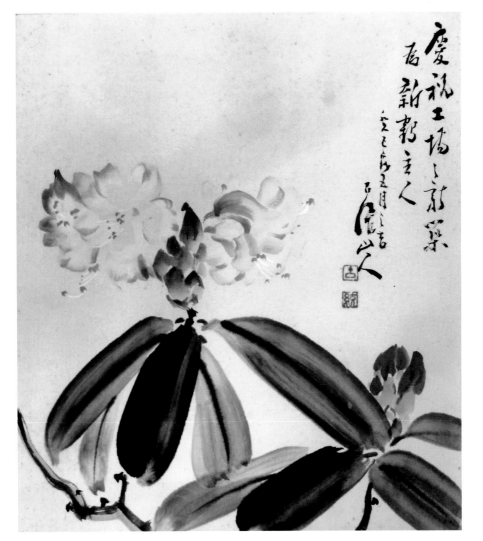

鄉原古統，〈石楠花〉，
紙本著色，27×24cm，
1953。

[左頁左上圖]
鄉原古統，〈山村秋奧〉
（栗），紙本著色，
27×24cm，1952。

[左頁左下圖]
鄉原古統，〈故山秋色〉
（柿與花梨），紙本著色，
27×24cm，1952。

[左頁右圖]
鄉原古統，〈秋乃七草〉，
紙本著色，134.5×34.5cm，
1960。

123

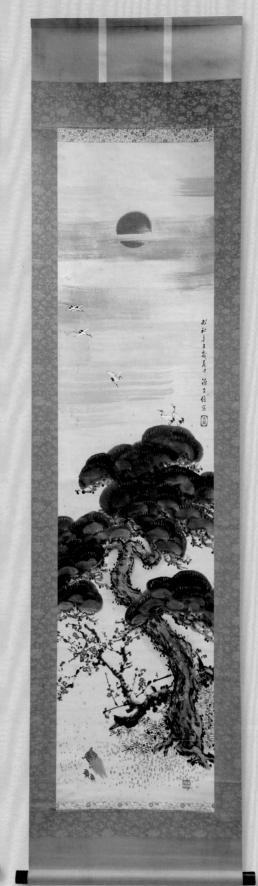

種「龜毛」,也算是極為另類稀有的,也被視為祥瑞之兆,自古以來備受珍視。因此綠毛龜會被當成一種祝壽的圖像。而鄉原古統七十九歲生命中最後一年的〈祥光瑞色〉也收藏在太田家。

1964年,甲辰6月古統山人於廣丘村送給雲居鶴的多幅彩色薔薇,作品都是融合了東洋畫與西洋畫,有寫生效果,產生一種標本的感覺,具備強烈裝飾性,是非常有趣的致贈的禮物。

數幅合作畫與鄉原古統的書法

1947年鄉原古統與太田合作〈祝壽圖〉(P.130中圖)。1952年鄉原古統還與松林桂月合作,畫出〈芙蓉與松〉(P.126左圖)。1952年鄉原古統與七十八歲的武井真澂合作畫(P.12左下圖),時間是1952年5月20日。1954年5月鄉原古統與郭雪湖合作一幅畫(P.126右圖),題識:「昭和甲午歲五月　日於南廣丘村莊　合作之。」下面所畫的是臺灣名花八角蓮,是由郭雪湖所畫。而上面紫藤是鄉原古統所畫。尚還有許多親友合作之作,以移情寄興或是歲時記事,都值得細細觀覽體會其中的深刻交誼。

從1955年款識為「昭和乙未歲秋八月下浣古統山人」的大長幅書法作品(P.127),看到筆力雄渾,氣質敦厚的墨書,可以見到鄉原古統的書法

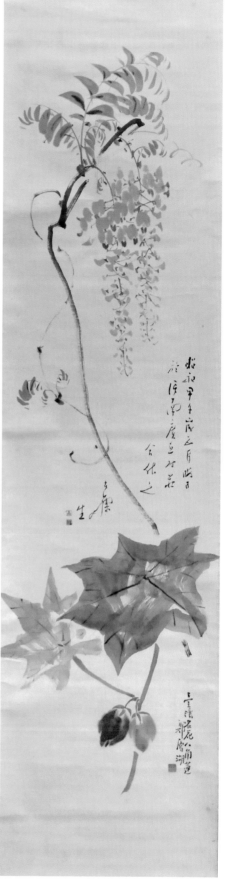

鄉原古統書法，水墨、紙本，
134.5×67cm，1955，四菱家藏。

[左頁左圖]
鄉原古統、松林桂月，〈芙蓉與松〉
（合作畫），紙本著色，
93×35cm，1952，山崎家藏。

[左頁右圖]
鄉原古統、郭雪湖，〈紫藤與八角蓮〉
（合作畫），紙本著色，
133×34.5cm，1954，四菱家藏。

功力。另還有一些日常小品，也可見其對書法的嫻熟。

1954年（昭和甲午）超高創作量

2019年4月14日由長野澄子安排到訪鹽尻廣丘附近鄉原古統長眠之所「鄉福寺」，白馬義文住持引領我們進入寺內，該寺近期收藏鄉原古統1954年為朋友家屋建物所繪製之鮮豔多彩的〈牡丹〉屏風。款識「昭和甲午歲四月下浣寫　古統山人」。寺內另收藏鄉原古統養伯父鄉原琴次郎1937年大筆所書〈東方赤光〉匾額（P.11下圖），榜書款識為「昭和丁丑初冬　八拾三叟琴城」（鄉原琴次郎書）。可見「鄉福寺」與鄉原家族淵源深厚。

古統山人在甲午年（昭和甲午）的超高創作量，因而舉辦了一個近作展，也畫了很多畫展紀念的小品冊頁。例如1954年9月所畫〈青椒與茗荷〉或是〈木通果〉（P.119右下二圖），都是以長野地方性

鄉原古統書法。

鹽尻廣丘附近，鄉原古統長眠之所「鄉福寺」，攝於2019年。

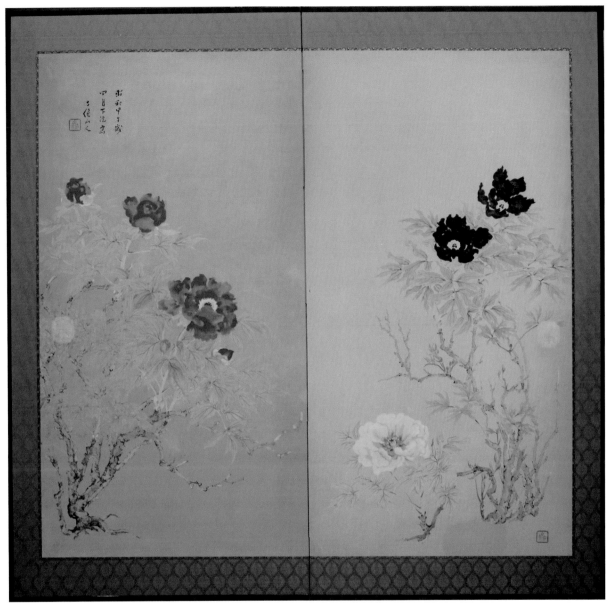

鄉原古統,〈牡丹〉(屏風),
紙本著色,152.5×159cm,
1954。

的特產植物為題所畫的展覽紀念作品。

　　1954年甲午年是馬年,〈馬〉(P.116右下圖)一作,畫馬躍騰空,雖是
小品,卻顯得靈動活潑,十分有趣。同年古統山人的〈蝦〉(P.132左上圖)雖
只一隻,也顯可口。

　　1954年甲午年春天古統山人的〈大吉祥百事如意〉(P.130左圖)掛軸,起
首的果物繪有香蕉,似有略紀臺灣的俏皮風味。

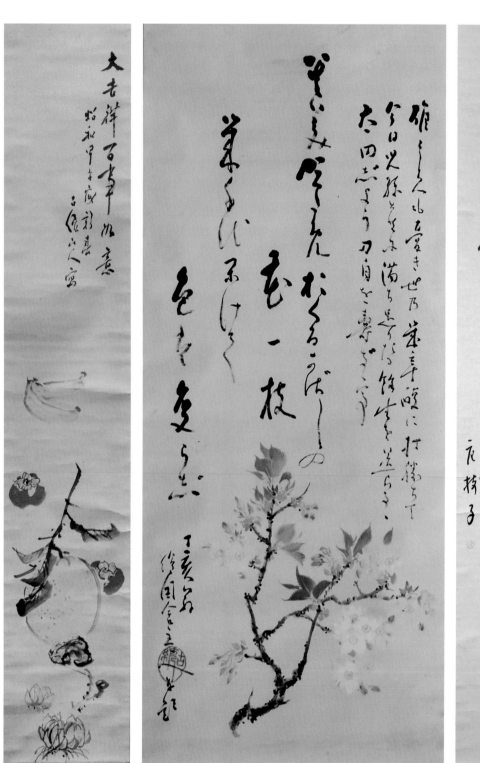

［左圖］ 鄉原古統，〈大吉祥百事如意〉，紙本著色，122×34cm，1954。

［中圖］ 鄉原古統、太田，〈祝壽圖〉（合作畫），紙本著色，109.5×47cm，1947。

［右圖］ 鄉原古統與唐澤俊樹合作畫，紙本著色，123×22.5cm。

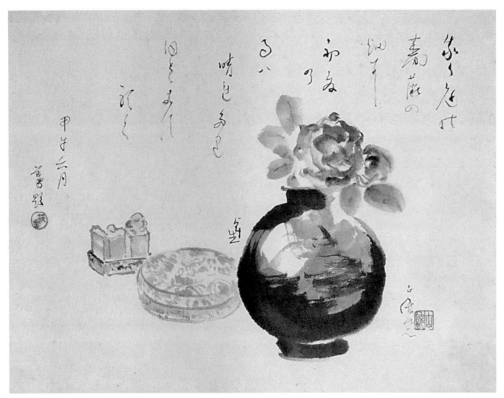

鄉原古統（繪圖）與山崎
義男（題字）合作畫，紙
本著色，46×50cm。

鄉原古統，〈木通果〉，
紙本著色，34.5×46.3cm。

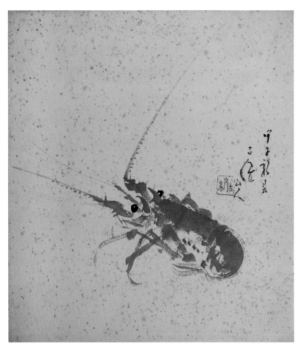

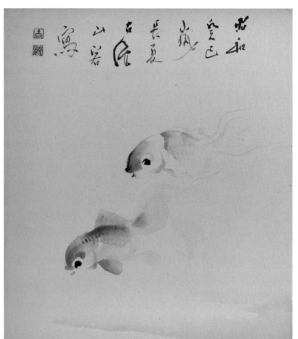

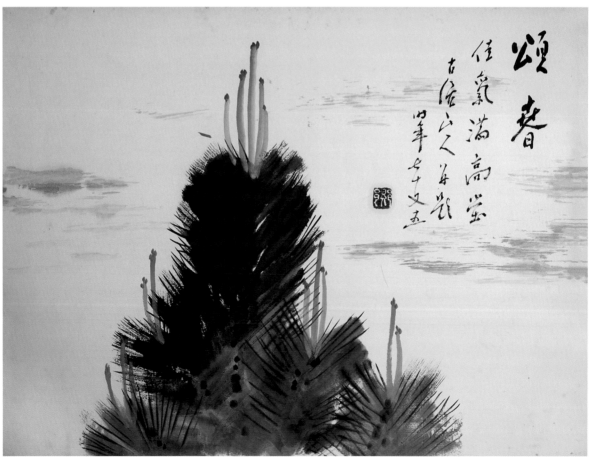

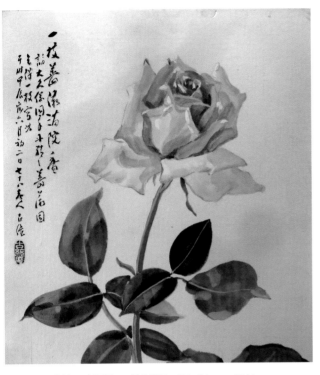

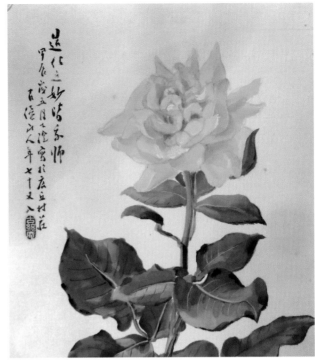

鄉原古統，〈薔薇〉，紙本著色，27×24cm，1964，
題識：一枝薔薇滿院香。
雲居鶴收藏。

[右上圖]

鄉原古統，〈薔薇〉，紙本著色，27×24cm，1964，
題識：造化之妙皆我師。
雲居鶴收藏。

[右下圖]

鄉原古統，〈薔薇〉，紙本著色，27×24cm，1964，
題識：妖豔甘香為誰穿。
雲居鶴收藏。

[左頁上左圖]

鄉原古統，〈蝦〉，紙本著色，27×24cm，1954。

[左頁上右圖]

鄉原古統，〈金魚〉，27×24cm，紙本著色，1953，
圖片來源：攝於信古堂。

[左頁下圖]

鄉原古統，〈頌春〉，34.5×46.3cm，紙本著色，1962，
圖片來源：攝於信古堂。

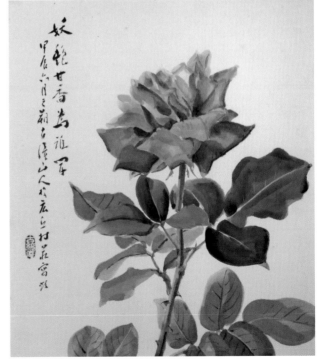

鄉原古統，〈石楠‧葡萄〉，
紙本著色，
166.5×154cm×2，
1953-54，
山崎家收藏的兩件屏風，
左為石楠花，右為葡萄。

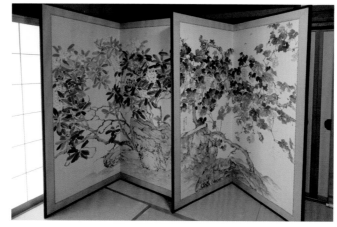

1953年5月，鄉原古統（左
1）與山崎義男（中）等人
出遊。

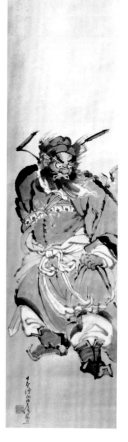

[右圖]
鄉原古統，〈鍾馗〉，
紙本著色，130×34cm，
山崎家收藏。

[右頁左圖]
鄉原古統，〈鍾馗〉，紙本著
色，128×33.5cm，上条家
收藏。

[右頁右二圖]
鄉原古統1960年所繪〈花
草〉，山崎家收藏。

山崎義男家藏

　　筆者曾拜訪鄉原古統自松本中學校以來的摯友——山崎義男之
宅，由其孫女節子女士接待。1953到1954年鄉原古統畫了兩件紙本大屏
風〈石楠花〉及〈葡萄〉送給山崎義男夫婦，款識為「昭和癸巳歲六月
下浣 於山崎國手 郎造之 古統 甲午秋日 古統山人寫」。

　　1960年庚子歲秋8月，七十四歲的鄉原古統在廣丘村莊所畫的送給山
崎義男（荻泉大人）的作品，是一對花草植物優美長軸。他與山崎義男
的深厚情感，常常可以看到鄉原古統為山崎義男所畫的作品。或者是山
崎義男擅長書法，鄉原古統畫畫作，而山崎義男題識的作品（P.131上圖）。

　　鄉原古統畫了許多〈鍾馗〉，致贈在友人家，這些其實都兼具某種
除煞避邪鎮宅的實用功能性和美感裝飾性，多半在好朋友家被收藏，頗
受歡迎。

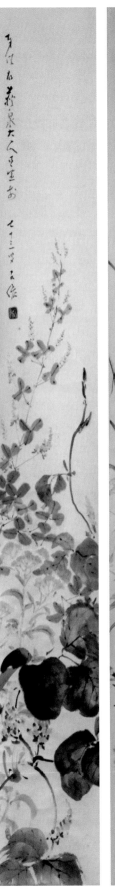
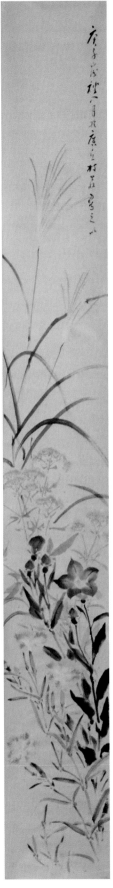

◤ 親友家藏鄉原古統所相贈的畫作 ◥

鄉原古統常作畫贈與好友，時為祝賀，時為興之所至、與友同作，作品藏於數位親友家中。

〈牡丹〉作品封套，山崎家收藏。

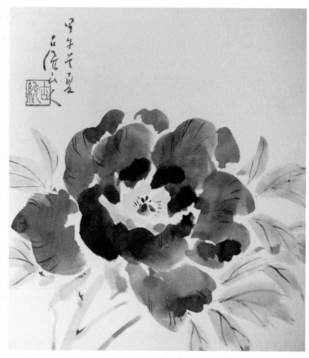

鄉原古統，〈牡丹〉，紙本著色，27×24cm，1954，山崎家收藏。

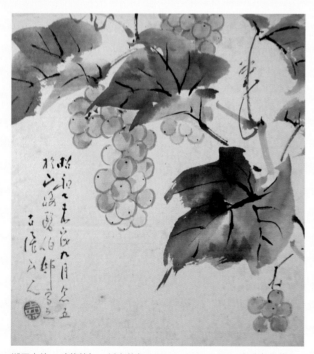

鄉原古統，〈葡萄〉，紙本著色，27×24cm，1955，山崎家收藏。

鄉原古統，〈武陵春色〉，紙本著色，27×24cm，1955，
山崎家收藏。

鄉原古統，〈朝顏〉，紙本著色，27×24cm，1962，山崎家收藏。　　鄉原古統作品，山崎家收藏。

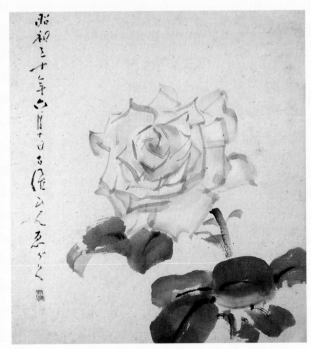

鄉原古統，〈薔薇〉，紙本著色，27×24cm，1955，山崎家收藏。　　鄉原古統作品，山崎家收藏。

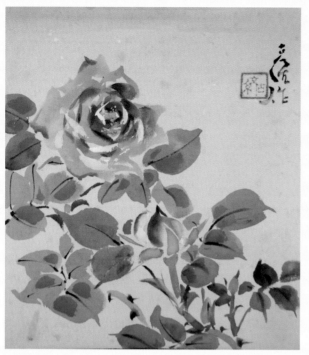

鄉原古統，〈薔薇〉，紙本著色，27×24cm，山崎家收藏。

鄉原古統，〈白菊〉，紙本著色，27×24cm，山崎家收藏。

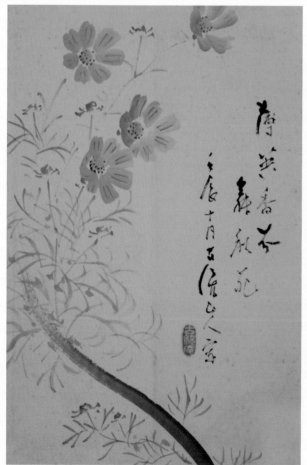

鄉原古統作品，雲居鶴收藏。

鄉原古統作品，1952，雲居鶴收藏。

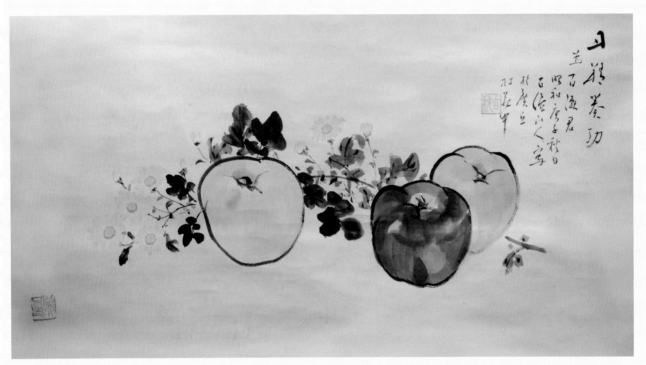

鄉原古統，〈丹精奏功〉（蘋果與葡萄），紙本著色，33×62cm，1960，四菱家收藏。

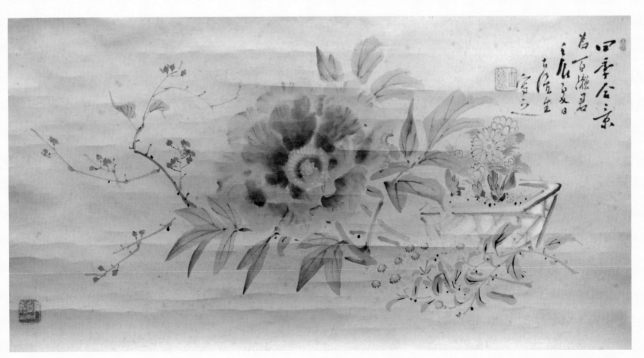

鄉原古統，〈四季合景〉，紙本著色，34×67.5cm，1952，四菱家收藏。

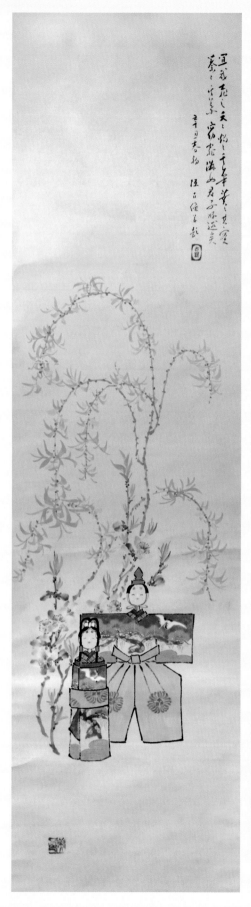

鄉原古統，〈櫻花〉，
紙本著色，27×24cm，
上条家收藏。

鄉原古統，〈孤挺花〉，
紙本著色，33×43.5cm，
1959，上条家收藏。

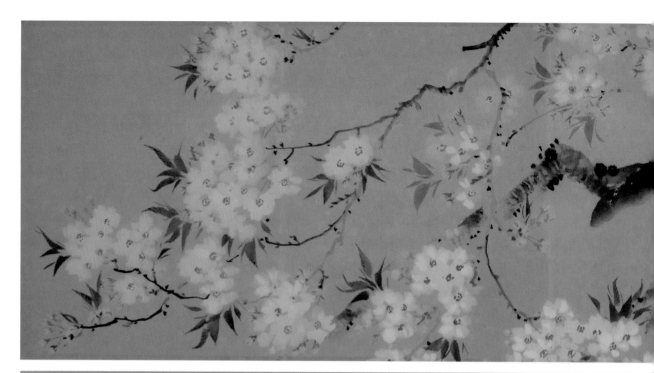

[上圖]
鄉原古統,〈櫻花小禽〉,
紙本著色,34×136cm,
1953,短歌館收藏。

[下圖]
鄉原古統(繪圖)與若山喜志
子(題字)合作畫,紙本著
色,28.5×99cm,短歌館收
藏。

鹽尻短歌館

　　鹽尻短歌館為當地移建保存的古民家,職責為調查、保存在地短歌歌人們的遺墨、遺品、著書等。鹽尻短歌館目前收藏兩件鄉原古統的創作。一是1953年,落款為「昭和癸巳歲三月下浣古統山人寫」的

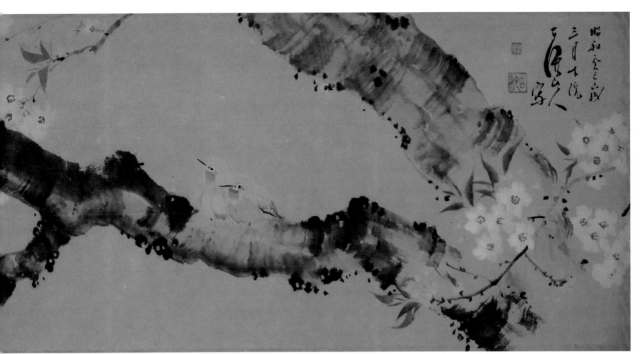

〈櫻花小禽〉。另一件是與在地詩人，也是鄉原家姻親的若山喜志子合作的
額裝作品。可見鄉原古統與在地文學家們有著深厚的交遊關係。在松本親友
家中還藏有其他鄉原家與太田家的合作畫。例如〈短歌與菊花〉（P.144左圖）是古
統與太田水穗合作。〈秋草〉（P.144右圖）則是若山喜志子與古統的合作。

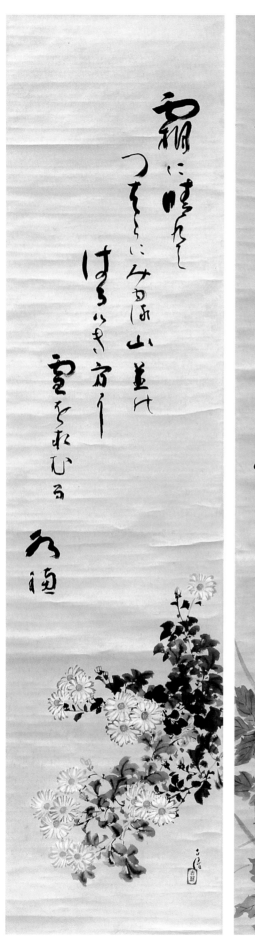

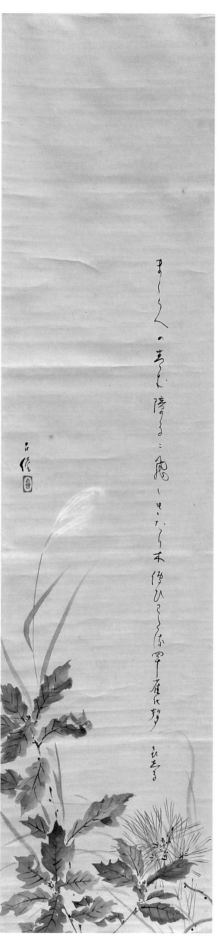

[左圖]
鄉原古統、太田水穗，〈短歌與菊花〉（合作畫），紙本著色，日本洗馬歷史之里資料館典藏。

[右圖]
鄉原古統、若山喜志子，〈秋草〉（合作畫），紙本著色，日本洗馬歷史之里資料館典藏。

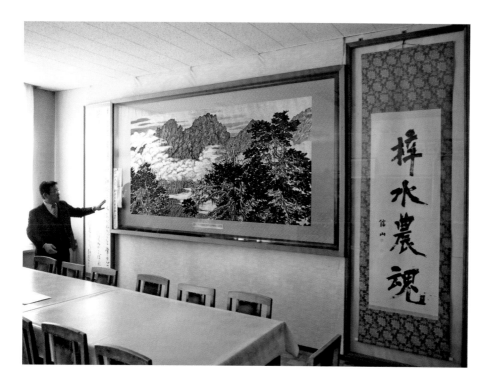

梓川高校〈雲山大澤〉

　　為了一睹鄉原古統有生之年的最後一件山水大作〈雲山大澤〉，筆者於2019年4月拜訪梓川高校，由梓川高校百瀨仁志校長接待，親自解説校史與此件畫作的由來。1961年（昭和36年）梓川高校的畢業生集資委託鄉原古統繪製一幅山岳畫來贈予母校。1964年11月20日舉行第二棟校舍落成並創立五十週年紀念儀式，〈雲山大澤〉這幅蘊含深厚傳承情意的

作品，據悉作品自完成之後掛於校長室，至今已近六十年光陰，未曾取下。鄉原古統求好心切為了追求好的靈感與構思，貫徹自己一生堅持的寫生主張，不顧年邁多病的身體，於1961年的夏天及秋天，二度登上蝶之岳高山，數日居於登山小屋，實地進行寫生取景，認真描繪由蝶之岳越過梓川溪而遠望穗高連峰的壯美風光，下山後長期醞釀構思，並沒有立即著手創作。1964年6月再度登上蝶之岳，下山後閉門謝客，耗時五個月，10月終於完成大作，趕上梓川高校創立五十週年紀念大典。但是高

齡的鄉原古統健康元氣也因此大受損傷，不幸於1965年逝世。存在內心深處「畫出日本阿爾卑斯山北部」的夢想雖然實現，但是〈雲山大澤〉卻成為其去世前的絕筆代表大作。

1965年〈祥光瑞色〉（P.125右圖）繪以松日雲霞彩光，款識：「祥光瑞色歡無極　古統山人寫於七十又玖。」這幅收藏於太田家的作品，已是鄉原古統人生最後一年的作品，畫幅雖小，但仍充滿生機。

對臺灣的遺愛與影響

「在此願向當局建言，永不放棄對美術界的良好支持，留意保護與獎勵，今後在最近的將來，建設美術館，常常自日本內地博物館借展古美術品，培養本島人的審美眼光，經常舉辦短期講習，自日本聘請技術者（畫家）與美學家，方便為畫家補習，並且在臺展預算中列入購買臺展出品畫作中的傑作，不要讓專心執筆的畫家挨餓！」這是1936年春天離開臺灣返回日本的鄉原古統，依然心繫臺灣畫壇，於當年秋季第10回臺灣美術展覽會舉行之際，從日本寫了一篇長文越洋投書到臺灣報社，語重心長地向殖民政府建言的最末一句話。

戰後1950年，鄉原古統特地自日本贈寄給睽違十餘年的郭雪湖夫妻〈野花亂開〉作品。鄉原古統題款為：「庚寅歲夏曉，乘興走筆，漫寫近郊亂開野花，以寄順風，敬呈画友雪湖郭君竝阿琴女史，博一粲」，並署名「東海散人原古統」。

在畫作右下角，蓋有一枚「此中有真味」鈐印（P.148左圖）。這枚「此中有真味」印文大小，比起左上方另

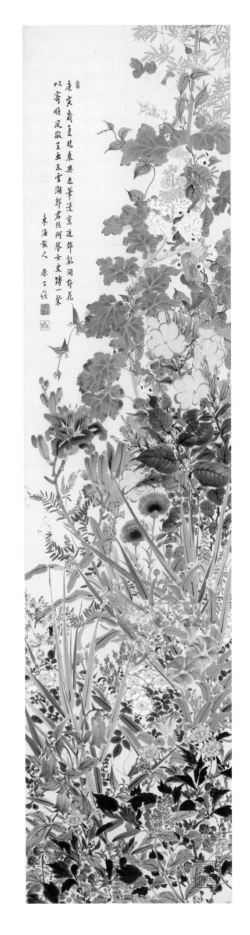

鄉原古統，〈野花亂開〉
（局部），膠彩、紙本，
139×35cm，1950，
圖片來源：郭雪湖基金會提供。

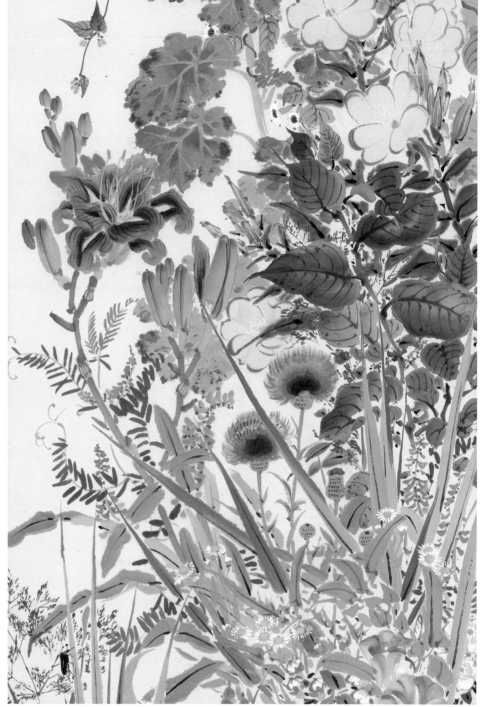

〈野花亂開〉鈐印：「此中有真
味」。

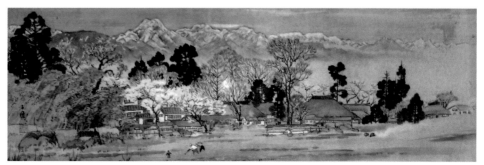

鄉原古統所繪〈長野山脈風景〉。

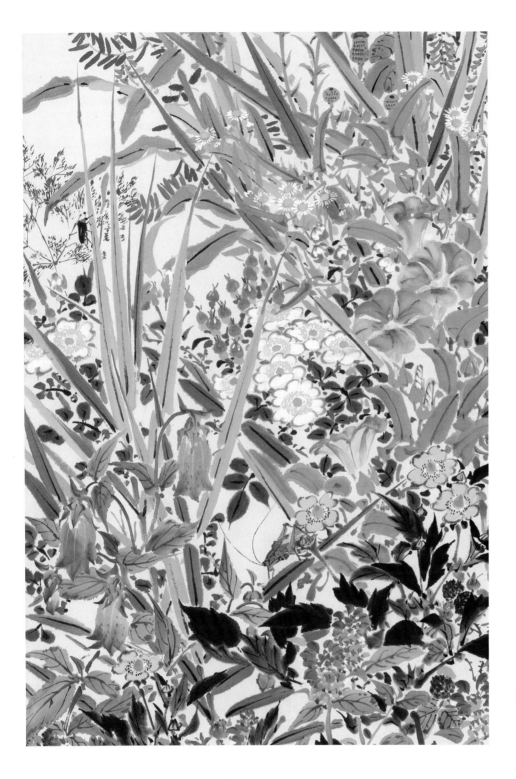

鄉原古統，〈野花亂開〉
（局部），膠彩、紙本，
139×35cm，1950，
圖片來源：郭雪湖基金會提供。

外「自樂」、「鄉」、「古統」三枚印文，明顯大上許多。並與出現
在1934及1935年參與「臺展」的「臺灣山海屏風」〈木靈〉與〈內太魯
閣〉作品之中（P.86、87）的印文極為類似。

　　鄉原古統作品中，除了看到以小中現大、彩筆細勾的方式，畫出長
野家鄉跌宕綿延的山脈絕景。1960年鄉裡風景畫的是長野連綿高山下的

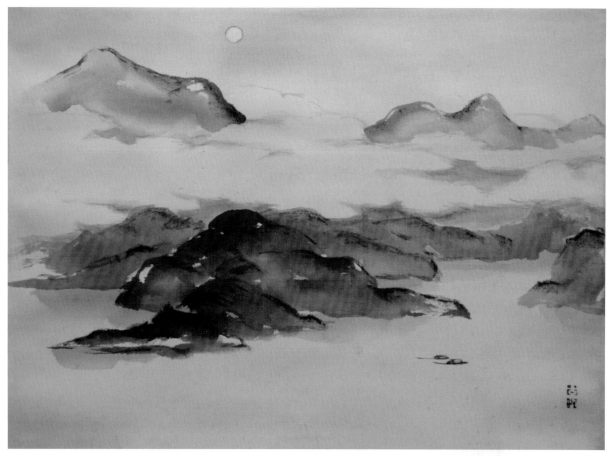

鄉原古統，〈日月潭〉，紙本著色，26×36.5cm。

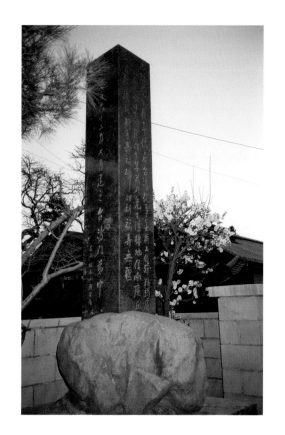

村莊。也可以看到他用水墨暈染的南畫風味，畫出對第二故鄉臺灣的念想。〈日月潭〉夜色，風生水起的滄潤淋漓之景，若比照現今風景圖片，由潭心望向拉魯島連綿遠山的地景山勢依舊，不愧為當年入選「臺灣八景」之令名。

來自臺灣的學生故舊於1962年在長野廣丘鄉原故居庭院，致贈給鄉原古統的壽碑。立碑之人包含陳進、張聘三、郭雪湖、林阿琴、邱金蓮、周紅綢、彭雪紅（即彭蓉妹）、黃早早、黃芳來、林靜、鍾文媛、張李德和等十餘位，雖然鑴刻之人如今多已仙逝，但此碑卻仍佇立鄉原故居家園，長誌這段臺日文化交誼。

[左圖、右頁圖]
臺灣的學生故舊於1962年，在長野鄉原古統故居庭院，致贈給鄉原古統的壽碑。

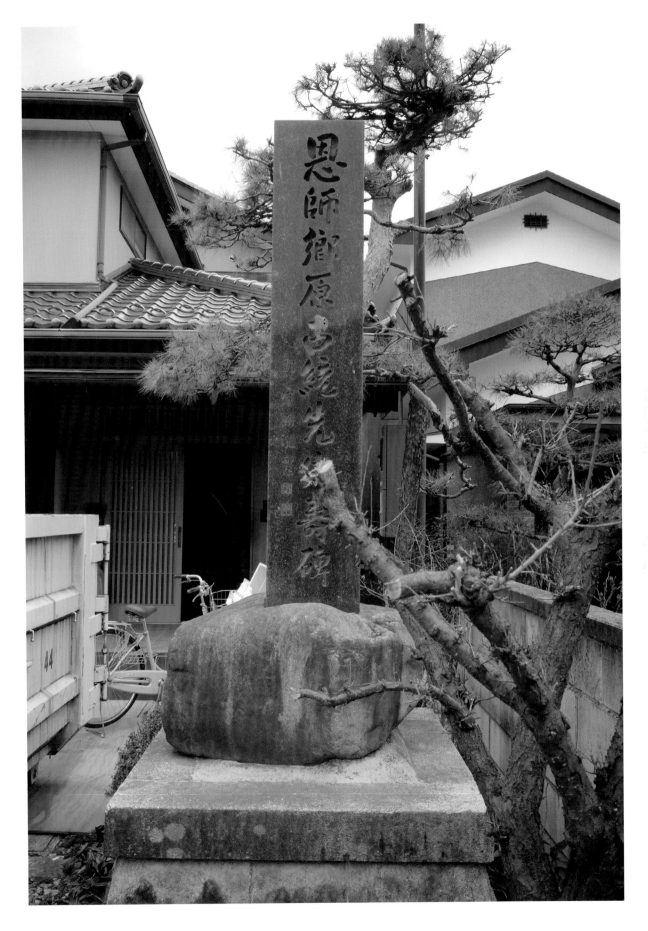

鄉原古統任教臺中中學校期間，黃芳來（1900-1982）是他最賞識有藝術天分的學生。卻因為家人反對，放棄報考東京美術學校，而就讀日本齒科大學。黃芳來畢業回臺於嘉義市東市場旁開業，後與諸峰醫院院長夫婦常在琳瑯山閣雅聚，參與詩文書畫活動。1962年紀念壽碑上，黃芳來也名列其上，可見他對於鄉原古統的感念。而筆者也有緣分，在二十年之內，為古統故居及其門口矗立的壽碑，留下三次不同的歷史記憶。

　　筆者與鄉原古統家族的淵源，開始於21世紀的新春時節。2000年4月8日，因籌辦北美館「臺灣東洋畫探源」研究展，在櫻花初綻的料峭春日，第一次來到日本長野縣鹽尻市的鄉原古統故居，接待我們的是鄉原古統的兒子鄉原真琴夫婦。在傳統的日式客廳內，首見1930年代鄉原古統擔任「臺展」評審時所繪四件「臺灣山海屏風」原作真真切切的佇立眼前，內心感到雀躍激動；因為那可是之前透過翻查《臺灣日日新報》或《臺展圖錄》，才能看到的文化資產。四件「臺灣山海屏風」，分別是1930年第4回「臺展」的〈能高大觀〉、1931年第5回「臺展」的〈北關怒濤〉、1934年第8回「臺展」的〈木靈〉、1935年第9回「臺展」的〈內太魯閣〉；這位日籍畫家，透過寫生概念，以及章法嚴謹的筆墨線條，以大氣魄、大尺幅的畫作，表現出臺灣山川、河海、森林、奇石的磅礡氣勢，對於美麗之島的豐美嶙峋，也投注了真實的凝視以及真切的讚嘆，而後將之轉載在一幅幅的動人作品之中，日後也得以繼續廣布流傳。

　　2000年6月3日「臺灣東洋畫探源」展覽開幕，四件「臺灣山海屏風」在臺灣首度一次排開、同臺展出。而更幸運的事情是，這批自1936年至2000年，相隔六十四年之後，再度遠渡重洋，往返日、臺兩地的作品，在展覽結束之後，因著鄉原家屬的厚愛，或蒐購或捐贈，竟然全數都能夠留在鄉原古統的海外家鄉——臺北，成為臺北市立美術館的典藏品，成就臺、日藝壇美好因緣。

　　同樣來自長野的鄉原古統外甥三村正先生及其夫人，2011年親自帶著三件鄉原古統的作品來到臺北，其中竟赫然出現畫著燈籠花的《麗島

名華鑑》封套,《麗島名華鑑》的九件冊頁與其作品封面,在離開臺灣七十五年之後,終於又在臺北戲劇性的重逢。

　　2015年長野澄子女士專程前來,告知已然病重的鄉原真琴先生,願意再次捐贈鄉原古統作品的心意,而這次所要捐贈的是,鄉原古統自臺返日之後,於1937年所完成的〈春之庭〉、〈夏之庭〉兩曲屏風。2016年4月,鄉原真琴因病逝世,遺願將鄉原古統從臺北回到日本的第一件作品:〈春之庭〉、〈夏之庭〉兩曲屏風,捐贈給臺北市立美術館。

在臺、日畫壇的意義

　　若從鄉原古統墓碑所刻碑文:「渡臺、從事書畫教育、創立臺灣美術展覽會」,可以看到在日本的家族後人對於他一生重要事蹟的定位。的確,日治時期鄉原古統在臺灣畫壇所扮演的角色是備受矚目的,不僅僅是他連續九年,擔任「臺展」東洋畫部審查委員,創作出許多與臺灣風土相關的重要作品。他擔任當時臺灣最精英的女子中學校美術教師,

鄉原古統及第三高女學生,合影於呈獻給皇太后的刺繡〈鳳凰木與高麗黃鳥〉前。

還特別指導具有藝術天分的學生如陳進、林阿琴、周紅綢、邱金蓮、彭蓉妹、陳雪君、黃早早等第三高女的學生們，或是培養如郭雪湖等人，這些人的創作也都在「臺展」的東洋畫部，獲得非常傑出的成績。這使得鄉原古統在臺灣的近代藝術史發展進程中，顯得非常的重要，因此他也曾被研究者定位為「啟蒙者」和「指導者」。

鄉原古統在培育學生自我觀察大自然寫實能力方面，並非完全放任。他會細心安排課程內容，例如聯合剛返回母校任教的手藝裁縫科楊毛治、任職習字科也擔任園藝主任的柴山鶴吉老師，大家一起設計出一份年度教學內容。上圖畫課時，鄉原古統先帶領一年級新生觀察學校內園藝裡的各式臺灣特有植物，然後將之寫生描繪成稿。學生二年級手藝裁縫課時，就以一年級圖畫課的寫生作品，作為刺繡的參考圖稿。1935年6月，臺北第三高女呈現給皇太后的刺繡作品〈鳳凰木與高麗黃鳥〉(P.153) 便是這系列課程的具體成果。

美術評論者鷗亭生，於1933年10月29日《臺灣日日新報》上，發表一篇〈今年的「臺展」進步顯著、但是也有不好之處〉的文章，對第7回「臺展」有所評述。「指導臺展的愛好者」、「培養並率領臺展的愛好者」、「身為培育臺展的領導人」等等字句，形容鄉原古統與木下靜涯等島內審查員。但在文章最後，也呼籲古統與木下兩位評審委員，不要「只是養成塾生」，應秉持著畫風率領臺灣畫壇全體前進的力量。不過實際上，鄉原並不會主動運用自己的影響力去左右學生的畫風，甚或評選的結果。這一點鹽月桃甫曾經主動跳出來積極澄清過。

鄉原古統具有優秀的創作能力，但是其繪畫風格卻無法在短時間的教學體系之下，傳授給第三高女出身的臺灣女弟子們。學生們多半是在題材上，或是創作態度上、或是美學意識上，被潛移默化的。因而有研究者認為：「從風格與內容來看，鄉原古統本身的藝術成就並不曾影響他的臺灣弟子。」

事實上，鄉原古統對於日本畫的教學，並未採用學院式照本宣科的嚴格教法，而是採取去除師長權威性、非常不日本式的教學態度。他

2018年2月2日，本洗馬歷史
之里資料館，舉辦「鄉原古統
展」展覽海報。

不強加干預的讓學生自由觀察、讓她們對景寫生，畫出有自己面貌的作品，這種教學在當時是新穎的，甚至到現在，也都是值得被採納的。鄉原古統對於要參展「臺展」競賽的有創作才華的優秀學生，也無意特別訓練，而是製造一個集中的、共學的場域，讓學生彼此激勵，他鼓舞她們在自我摸索當中，有發掘異於日本畫壇的臺灣地方色彩的自信。而經過這過程，反而較能趨近「臺展」所提倡，追求臺灣特色的目標。

不過對於前半生認真從事啟發教學的教育人生，鄉原古統並非完全沒有遺憾。有學者引述郭雪湖的話表示：「鄉原古統說，當了二十年的教員，固然這段日子是值得珍惜的，但論及藝術的成就，我卻十足是一個失敗者。既然身為一個畫家，就不應該再兼職去當教員，分心以後就沒法在自己崗位上堅持到底了。」

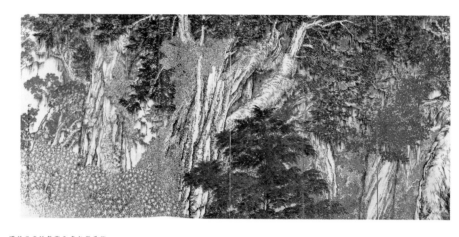

2015年，《日本經濟新聞》報導鄉原古統、石川欽一郎等人對臺灣美術的影響，刊載〈木靈〉一作（局部）。

回到日本之後，他以長野松本深志的地方畫家聞名。1951年及1954年都舉辦了個展。隨著逝世日久，一度被淡忘。直到最近二十餘年，才又以「對臺灣與日本文化交流的歷史記憶相關」的重要存在，被臺灣與日本的學術界及博物館界重新評價與重視。2018年2月2日，鹽尻市本洗馬歷史之里資料館，舉辦「鄉原古統展」。

成就與地位是相對的，後世的評論也會隨著立基點的變動而有所更迭，但重點是自己要過得心安理得，不見得如意快活，但對人有好的影響，有所傳承，為後人所感佩學習，那就有意義。透過近代化的教育體制，日本來臺的藝術家，有機緣在臺灣畫壇近代化的歷程中，以「寫生」新觀點，從自己目光之所見，刻劃身處時代的見聞；功力更加深厚的，還能表達自我的思考軌跡及心靈脈絡。對臺灣藝術發展有所啟迪的日籍教師們，例如石川欽一郎、鹽月桃甫、鄉原古統、木下靜涯等人，單單從他們的作品標題，如「福爾摩沙」、「麗島名華鑑」、「南國初夏」、「臺灣山海屏風」等等，也可以發現他們對於臺灣的觀察與領受，相對的，臺灣也就是他們生命歷程中，非常有意義、非常深刻的重要存在。

鄉原古統生平年表

1887	・一歲。8月8日，堀江藤一郎（鄉原古統）出生於長野縣東筑摩郡筑摩村三才（現今松本市）地區。
1894	・八歲。就讀廣丘尋常小學校堅石分校。
1897	・十一歲。進入松本尋常高等小學校男子部高等科就讀。
1901	・十五歲。進入松本中學校（現今的深志高校）就讀。
1906	・二十歲。自松本中學校畢業。
1907	・二十一歲。進入東京美術學校就讀。
1915	・二十九歲。任教於四國愛媛縣今治中學。
1917	・三十一歲。4月21日，來臺任教於臺灣公立臺中中學校。
1920	・三十四歲。3月12-14日，鄉原古統以二十件水彩作品於臺中俱樂部展出。
	・12月轉任臺北女子高等普通學校，擔任美術（圖畫科）教諭。
1921	・三十五歲。鄉原古統與石橋女士於臺北結婚。
1922	・三十六歲。2月11日，鄉原古統、鹽月桃甫聯展於博物館。
1926	・四十歲。7月30日，鄉原古統與鹽月桃甫一起到臺東旅行。
	・12月，成為「日本畫研究會」創始會員之一。
1927	・四十一歲。10月28日至11月6日，臺灣教育會主辦臺灣美術展覽會（簡稱臺展），分東、西洋畫部。鄉原古統擔任評審委員。並以作品〈南薰綽約〉參展。
1928	・四十二歲。擔任第2回臺展評審員。參展作品〈暮雨街頭〉。
1929	・四十三歲。擔任第3回臺展評審員。參展作品〈少婦〉、〈山水圖〉。
1930	・四十四歲。2月，東洋畫團體「栴檀社」成立，並於臺北偕行社展覽，成員有鄉原古統、木下靜涯、陳進、郭雪湖等人。
	・擔任第4回臺展評審員。以〈臺灣山海屏風——能高大觀〉參展。
1931	・四十五歲。擔任第5回臺展評審員。以〈臺灣山海屏風——北關怒濤〉參展。
1932	・四十六歲。擔任第6回臺展評審員。以〈臺灣山海屏風——玉峰秀色〉參展。
1933	・四十七歲。擔任第7回臺展評審員。以〈臺灣山海屏風——端山之夏〉參展。
1934	・四十八歲。擔任第8回臺展評審員。以〈臺灣山海屏風——木靈〉參展。
1935	・四十九歲。5月26日，鄉原古統為林阿琴與郭雪湖證婚。
	・6月17日，鄉原古統參與始政四十週年臺灣博覽會繪葉書繪製。
	・7月14-27日，鄉原古統、木下靜涯等名家，擔任「六硯會」第1回講習會特別講師。
	・擔任第9回臺展評審員。以〈臺灣山海屏風——內太魯閣〉參展。
1936	・五十歲。2月23日，鄉原古統擔任臺北州第5回學校繪畫展審查委員。

	・3月2日，鄉原古統辭臺北第三高女教職將返回日本，送別會由「六硯會」主辦。
	・3月5日，鄉原古統下午2點多從臺北車站出發，返回日本兵庫縣西宮市。
	・10月，於《臺灣時報》發表〈臺灣美術展十週年所感臺灣的書畫〉一文。
1937	・五十一歲。親族合作珍貴的〈子子孫孫永寶用〉合作畫。
1939	・五十三歲。接獲松林桂月擔任臺灣「府展」審查員時的問候明信片。
	・短暫擔任大阪的中學校圖畫教師。
1944	・五十八歲。鄉原琴次郎逝世，享壽八十九歲。
1945	・五十九歲。鄉原保三郎逝世，享壽八十五歲。
1946	・六十歲。搬遷回到長野廣丘鹽尻故居。
1948	・六十二歲。以〈臺灣山海屏風——內太魯閣〉敷彩上色，參加長野廣丘藝文人士所籌辦的「文化祭」。巨匠聲名不脛而走。
1950	・六十四歲。夏日，繪製〈野花亂開〉一作，自日本寄贈給睽違十餘年的郭雪湖夫妻。
	・秋季，參加長野的書法公募展。
1951	・六十五歲。12月18-19日，在松本舉行「鄉原古統日本畫展」。
	・12月，參加在松本幼稚園舉行的「中信書道會」展覽。
1953	・六十七歲。3月，鄉原家族親友祝壽合作畫。
1954	・六十八歲。6月，郭雪湖至鹽尻鄉原住宅探訪，並被介紹給山崎義男等松本區之畫友。
	・舉辦鄉原古統日本畫展甲午展。
1961	・七十五歲。接受梓川高校畢業生委託，預計繪製致贈學校的山岳畫。為此特於夏、秋兩度攀登蝶之岳山，以寫生並尋求適當創作題材。
1962	・七十六歲。來自臺灣的學生、故舊於長野廣丘故居庭前，致贈壽碑。
1964	・七十八歲。6月，再度攀登蝶之岳山。開始動筆繪製〈雲山大澤〉。
	・10月，完成梓川高校畢業生委託之〈雲山大澤〉大作。
1965	・七十九歲。4月6日，鄉原古統病逝，葬於故鄉「鄉福寺」。
2000	・臺北市立美術館舉辦「臺灣東洋畫探源展」。鄉原古統多幅「臺展」作品首次回到臺灣盛大展出。鄉原真琴將該所有展出之鄉原古統作品，或蒐購或捐贈，全數為臺北市立美術館典藏。
2008	・臺北市立美術館展開以鄉原古統作品開發美術館衍生商品設計，此後多次設計產品，都頗獲好評。
2012	・臺北市立美術館舉辦「凝望之外／典藏對語」。展出多幅鄉原古統大作，鄉原古統外甥三村正夫婦前往參觀展覽，其2011年所捐贈之《麗島名華鑑》封面，亦在展出之列。
2015	・臺北市立美術館舉辦「臺灣製造・製造臺灣」典藏展，該館典藏之鄉原古統典藏品完整展出，鄉原古統孫女長野澄子女士專程前往觀覽。

2016	・鄉原古統孫女完成父親鄉原真琴先生之遺囑，將鄉原古統〈春之庭〉、〈夏之庭〉兩幅作品，捐贈臺北市立美術館。
2018	・2月2日，本洗馬歷史之里資料館舉辦「鄉原古統展」。
2019	・3月16日至4月28日，新北市三峽李梅樹紀念館舉辦「百年對語」展，展出鄉原古統多幅作品。
	・《家庭美術館——美術家傳記叢書——蓬萊・大觀・鄉原古統》出版。

參考資料

・《臺灣日日新報》，1919年至1936年之三十篇報導。

・李進發，〈日據時期臺灣東洋畫發展的探究〉，《臺灣東洋畫探源》，臺北：臺北市立美術館，2000，頁19-35。

・林育淳，〈探訪鄉原古統舊居，記述臺日翰墨因緣〉，《現代美術》第186期（2017年9月），頁86-95。

・林育淳，〈游離的在野性——日治時期臺灣官展之外的藝術團體〉，《東京、首爾、臺北、長春——官展中的東亞近代美術》，福岡：福岡亞洲美術館，2014，頁242-243。

・林育淳，〈鄉原古統〉，《臺北市立美術館典藏目錄》，臺北：臺北市立美術館，2017，頁50-53。

・林育淳，〈臺灣製造・製造臺灣〉，《臺灣製造・製造臺灣／臺北市立美術館典藏展》，臺北：臺北市立美術館，2016，頁8-13。

・林柏亭，〈日據時代嘉義地區畫家的活動〉，《中國現代美術國際學術研討會論文集》，臺北：臺北市立美術館，1990，頁178-203。

・林柏亭，〈臺灣東洋畫的興起與臺、府展〉，《藝術學》第3輯（1989.3），頁91-116。

・廖瑾瑗，〈畫家鄉原古統〉連載系列，《藝術家》第292期（1999.9），頁362-375；第293期（1999.10），頁512-519；第294期（1999.11），頁289-297；第296期（2000.1），頁502-515；第297期（2000.2），頁458-469；第298期（2000.3），頁396-411；第299期（2000.4），頁388-400。

・廖瑾瑗，〈鄉原古統與木下靜涯〉，《臺灣東洋畫探源》，臺北：臺北市立美術館，2000，頁36-41。

・蕭怡姍，《南島・繁花・勝景——鄉原古統〈麗島名華鑑〉與〈臺北名所圖繪十二景〉研究》，臺北：國立臺灣師範大學藝術史研究所碩士論文，2012。

・賴明珠，〈日據時期臺灣東洋畫的啟蒙師：鄉原古統〉，《現代美術》第56期（1994年10月），頁56-65。

・謝里法，《日據時代臺灣美術運動史》，臺北：藝術家出版社，1978。

・顏娟英編著，《臺灣近代美術大事年表》，臺北：雄獅美術出版社，1998。

・顏娟英譯著、鶴田武良譯，《風景心境：臺灣近代美術文獻導讀》，臺北：雄獅美術出版社，2001。

▌感謝：本書承蒙鄉原古統家屬授權圖版使用，以及孫女長野澄子女士、鄉原隆一郎先生、山崎義男家屬節子女士、堀江泰夫先生、上条恒二先生、臺南市美術館潘襎館長、常鴻雁小姐、日本筑波大學黃士誠先生、長野縣松本市立美術館：小川稔館長、大島武美術擔當係長、大島浩學藝員、鹽尻市本洗馬歷史之里資料館、鹽尻市雲居鶴太田家、松本市之手塚信古堂、鹽尻短歌館館長平林雄次、桔梗山鄉福寺住持白馬義文、梓川高校校長百瀨仁、郭雪湖基金會、李梅樹美術館、藝術家出版社等提供資料及圖版等相關協助，特此致謝。

家庭美術館／美術家傳記叢書
蓬萊・大觀・**鄉原古統**
林育淳／著

發 行 人｜林志明
出 版 者｜國立臺灣美術館
地　　址｜403 臺中市西區五權西路一段 2 號
電　　話｜（04）2372-3552
網　　址｜www.ntmofa.gov.tw
策　　劃｜蔡昭儀、何政廣
審查委員｜李欽賢、陳貺怡、陳瑞文、曾少千、曾曬淑、黃冬富
　　　　｜黃海鳴、楊永源、廖仁義、廖新田、潘小雪、潘　播
　　　　｜蔡家丘、蕭瓊瑞、謝東山、謝里法、顏娟英
執　　行｜林振莖
編輯製作｜藝術家出版社
　　　　｜臺北市金山南路（藝術家路）二段 165 號 6 樓
　　　　｜電話：（02）2388-6715・2388-6716
　　　　｜傳真：（02）2396-5708
編輯顧問｜王秀雄、謝里法、黃光男、林柏亭
總 編 輯｜何政廣
編務總監｜王庭玫
數位後製總監｜陳奕愷
數位藝術製作｜林芸瞳
文圖編採｜洪婉馨、盧穎、蔣嘉惠
美術編輯｜王孝嬡、吳心如、廖婉君、郭秀佩、張娟如、柯美麗
行銷總監｜黃淑瑛
行政經理｜陳慧蘭
企劃專員｜徐曼淳、朱惠慈

總 經 銷｜時報文化出版企業股份有限公司
倉　　庫｜桃園市龜山區萬壽路二段 351 號
電　　話｜（02）2306-6842

製版印刷｜欣佑彩色製版印刷股份有限公司
裝　　訂｜聿成裝訂股份有限公司
電子出版團隊｜圓滿數位科技有限公司

初　　版｜2019 年 11 月
定　　價｜新臺幣 600 元

統一編號 GPN　1010801855
ISBN　978-986-5437-22-0

法律顧問　蕭雄淋

國家圖書館出版品預行編目資料

蓬萊・大觀・鄉原古統／林育淳 著
-- 初版 -- 臺中市：國立臺灣美術館，2019.11
160面：19×26公分　（家庭美術館）

ISBN　978-986-5437-22-0　　（平裝）

1.鄉原古統　　2.畫家　　3.臺灣傳記

909.933　　　　　　　　　　　　108017908